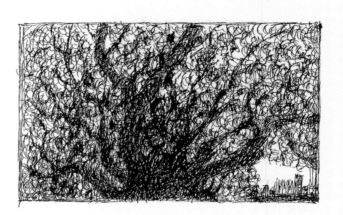

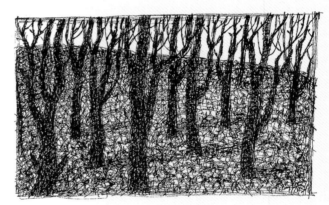

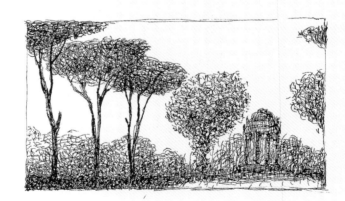

琵雅·法蘭提尼斯
獻給 *Rebecca*、*Debora*、*Mab* 以及炸小牛肉排

毛洛·艾凡哲利斯塔
致 *Lorenzo Bartolini*

詩文出處

p.05　荷馬（Omero），《奧德賽》（*Odýsseia*）
p.07　馬特維耶維奇（Predrag Matvejević），《地中海祈禱書》（*Mediteranski Brevijar*）
p.07　羅卡（Federico García Lorca），〈無歌的大地〉（*Paisaje sin Canción*）
p.10　鄧南遮（Gabriele D'Annunzio），〈松林裡的雨〉（*La Pioggia nel Pineto*）
p.10　老普林尼（Plinio il vecchio），《博物誌》（*Storia Naturale*）
p.12　彼得·漢德克（Peter Handke），《持續之歌》（*Gedicht an Die Dauer*）
p.13　蒙塔萊（Eugenio Montale），〈檸檬〉（*I Limoni*）
p.15　艾妲·內格利（Ada Negri），〈在我母親的家鄉〉（*Nel Paese di Mia Madre*）
p.16　塞菲里斯（Giorgos Seferis），〈神話之詩〉（*Mythistorema*）第17節「阿斯提阿那克斯」（*Astyanax*）
p.16　賈貝斯（Edmond Jabès），〈會飛的樹〉（*l'Arbre Volant*）
p.18　雷伯拉（Clemente Rebora），〈楊樹〉（*Il Pioppo*）
p.20　帕斯捷爾納克（Boris Pasternak），〈一條椴樹大道〉（*Lipovaya alleya / The Linden Avenue*）
p.21　安娜·阿赫瑪托娃（Anna Akhmatova），〈垂柳〉（*Iva / Willow*）
p.22　阿巴斯（Abbas Kiarostami），〈埋伏的狼〉（*Gorg-i dar kamin / A Wolf Lying in Wait*）
p.23　莎孚（Sappho），散詩（*Sapphic Fragments*）
p.25　賈科莫·利歐帕迪（Giacomo Leopardi），〈無限〉（*L'infinito*）
p.26　喬凡尼·帕斯科利（Giovanni Pascoli），〈倒下的櫟樹〉（*La Quercia Caduta*）
p.29　艾蜜莉·狄金生（Emily Dickinson），〈這些更加溫和的早晨〉（*The Morns Are Meeker Than They Were*）
p.33　卡杜奇（Giosuè Carducci），〈在聖圭多前面〉（*Davanti San Guido*）
p.35　安托妮亞·波齊（Antonia Pozzi），〈在山上的夜晚和黎明〉（*Notte e Alba Sulla Montagna*）
p.36　馬里歐·里勾尼·司特恩（Mario Rigoni Stern）《野生植物園》（*Arboreto Salvatico*）
p.36　赫曼·赫塞（Hermann Hesse），《樹之歌》（*Vom Baum des Lebens*）
p.38　茨維塔耶娃（Marina Cvetaeva），書信集（1925-1941）
p.38　葛托（Alfonso Gatto），〈在樹林裡〉（*Nel Bosco*）
p.40　海涅（Heinrich Heine），《歌之書》（*Buch der Lieder*）
p.42　J.A.貝克（John Alec Baker），《山丘的夏天》（*The Hill of Summer*）

原著書名／Raccontare Gli Alberi
作　者／琵雅·法蘭提尼斯（Pia Valentinis）、
　　　　毛洛·艾凡哲利斯塔（Mauro Evangelista）
譯　者／黃芳田

總 編 輯／王秀婷
責任編輯／李　華
版　　權／徐昉驊
行銷業務／黃明雪

發 行 人／凃玉雲
出　　版／積木文化
　　　　　104台北市民生東路二段141號5樓
　　　　　電話：(02) 2500-7696｜傳真：(02) 2500-1953
　　　　　官方部落格：www.cubepress.com.tw
　　　　　讀者服務信箱：service_cube@hmg.com.tw

發　　行／英屬蓋曼群島商家庭傳媒股份有限公司城邦分公司
　　　　　台北市民生東路二段141號11樓
　　　　　讀者服務專線：(02)25007718-9｜24小時傳真專線：(02)25001990-1
　　　　　服務時間：週一至週五上午09:30-12:00、下午13:30-17:00
　　　　　郵撥：19863813｜戶名：書虫股份有限公司
　　　　　網站：城邦讀書花園 www.cite.com.tw

香港發行所／城邦（香港）出版集團有限公司
　　　　　香港灣仔駱克道193號東超商業中心1樓
　　　　　電話：852-25086231｜傳真：852-25789337
　　　　　電子信箱：hkcite@biznetvigator.com

馬新發行所／城邦（馬新）出版集團 Cite (M) Sdn Bhd
　　　　　Cité (M) Sdn. Bhd. (458372U)
　　　　　41, Jalan Radin Anum, Bandar Baru Sri Petaling, 57000 Kuala Lumpur, Malaysia.
　　　　　電話：603-90578822｜傳真：603-90576622
　　　　　電子信箱：cite@cite.com.my

Text translated into Complex Chinese © Cube Press 2016
© 2012-2016 Rizzoli Libri S.p.A., Milan
Progetto grafico di Mariagrazia Rocchetti
Testi a cura di Paola Parazzoli e Giusi Quarenghi
Tutti i diritti sono riservati

封面設計＆內頁排版／曲文瑩
製版印刷／上晴彩色印刷製版有限公司

2017年1月23日　初版一刷
2022年7月28日　初版四刷
售價／650元
ISBN：978-986-459-072-8

城邦讀書花園
www.cite.com.tw

Printed in Taiwan

樹

PIA
VALENTINIS
琵雅・法蘭提尼斯

MAURO
EVANGELISTA
毛洛・艾凡哲利斯塔

黃芳田・翻譯

積木文化

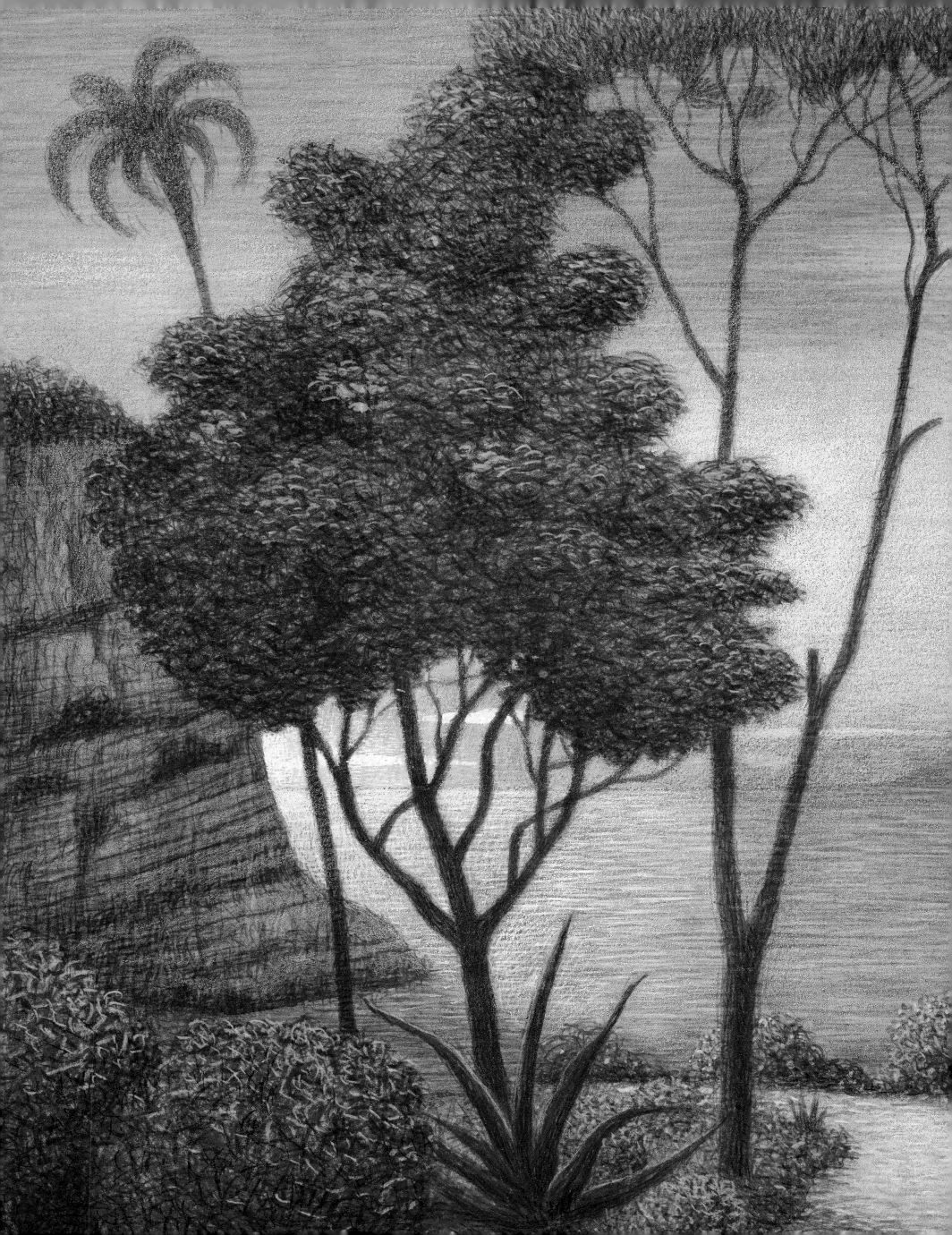

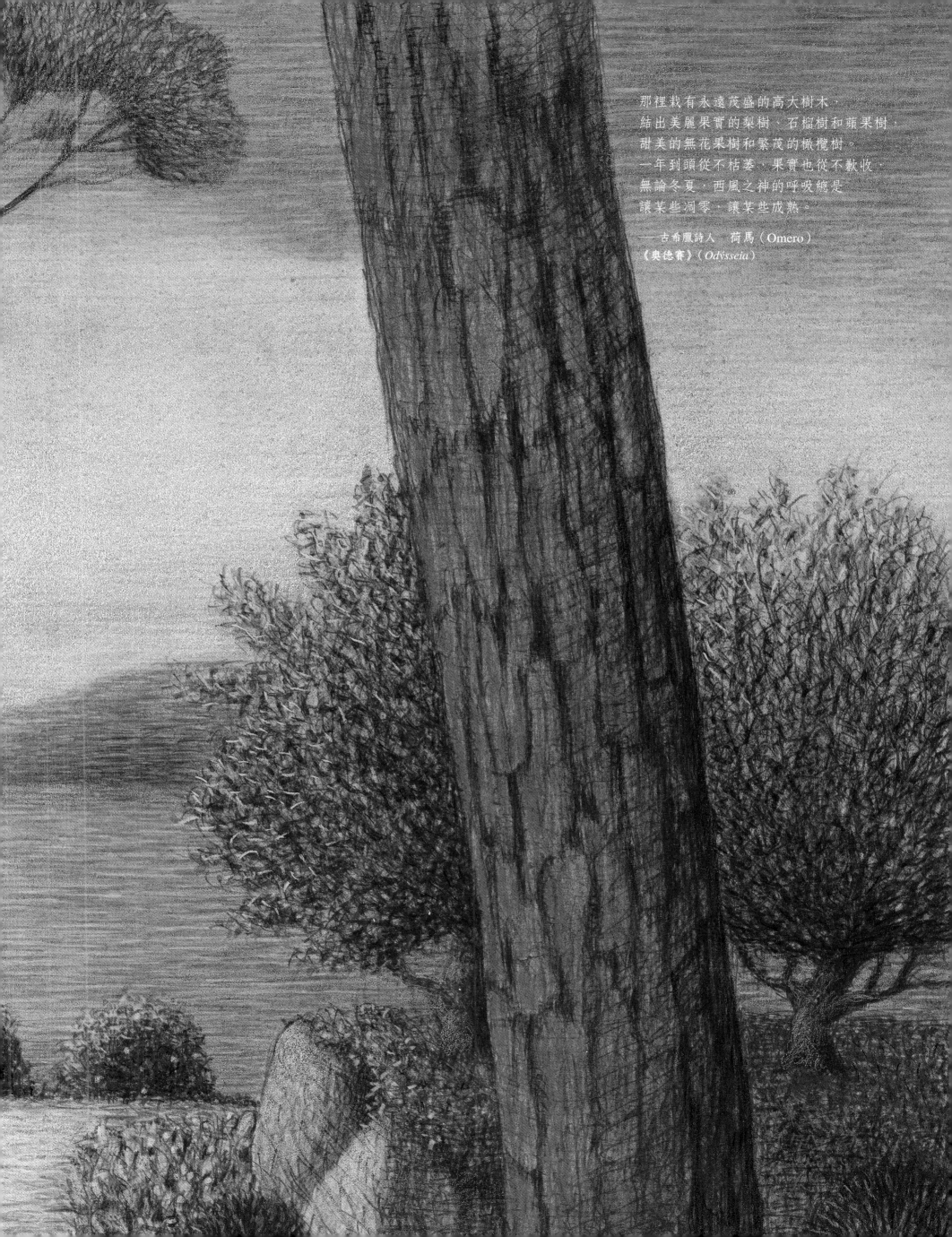

那裡栽有永遠茂盛的高大樹木，
結出美麗果實的梨樹、石榴樹和蘋果樹，
甜美的無花果樹和繁茂的橄欖樹。
一年到頭從不枯萎，果實也從不歉收，
無論冬夏，西風之神的呼吸總是
讓某些凋零，讓某些成熟。

——古希臘詩人　荷馬（Omero）
《奧德賽》（*Odýsseia*）

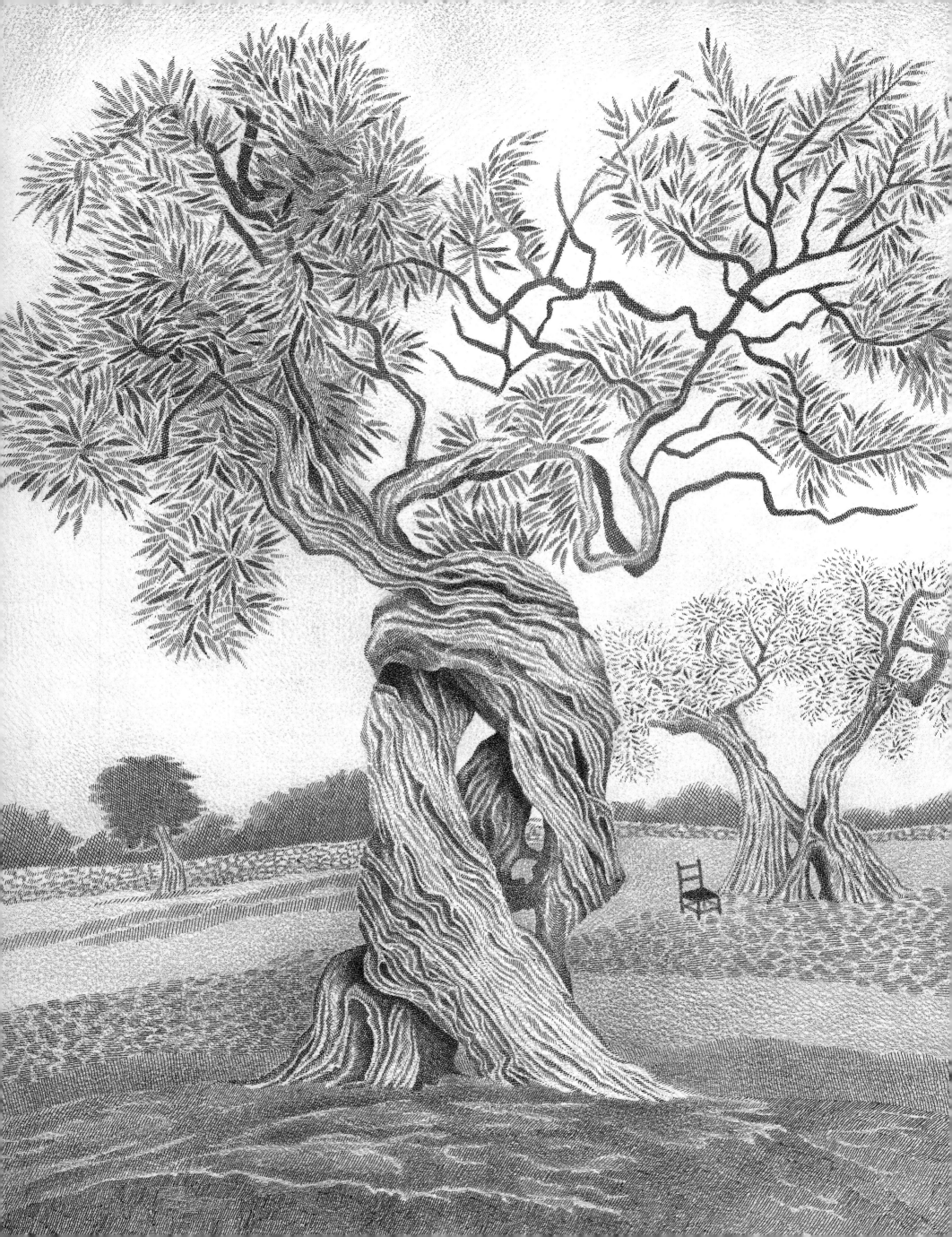

橄欖樹，學名 *Olea europaea*，是地中海絕佳之木。在人類史上至少已有六千年歷史，而它的野生品種「野橄欖樹」則更悠久。希臘古典時代視它為「文明之樹」，根據神話傳說，橄欖樹是神明所賜的禮物；女神雅典娜與海神都想要成為阿提卡的守護神，於是就進行一場比賽，由阿提卡國王刻克普洛斯擔任裁判，他許諾：兩位神明誰賜予最好的禮物就是獲勝者。

海神將他的三叉戟拋入雅典衛城中，擊在地上，冒出了一股鹹泉。然而結果卻是雅典娜贏得了這場比賽，因為她在衛城裡種下了第一株橄欖樹。從那天起，橄欖樹就成了屬於這位女神的神聖之樹。

克羅埃西亞作家馬特維耶維奇（Predrag Matvejević）在《地中海祈禱書》（*Mediteranski Brevijar*）中說：「種植橄欖不僅是一種工作，更是一種傳統。橄欖不僅是一種果實，也是一種神聖遺物。」

蔚藍天空
土黃大地
蔚藍山巒
土黃大地
焦枯的平原上
一株橄欖樹行走著
孤獨的
橄欖樹

——西班牙詩人　羅卡（Federico García Lorca）
〈無歌的大地〉（*Paisaje sin Canción*）

橄欖樹是回憶之樹，我思念著義大利南方擁有的那些壯觀橄欖樹，它們生長在普利亞 (puglia)，在奧斯圖尼鎮 (ostuni) 以及薩蘭托 (salento) 一帶。

酷暑的日子裡，爺爺叫我躲在最大棵的橄欖樹下避暑，傾聽蟬鳴，而爺爺則在田裡澆水。

橄欖樹留了下來，讓時光去雕刻。

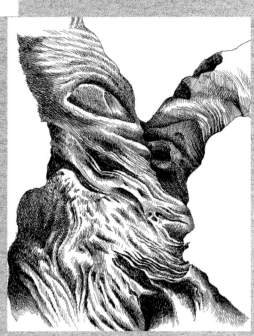

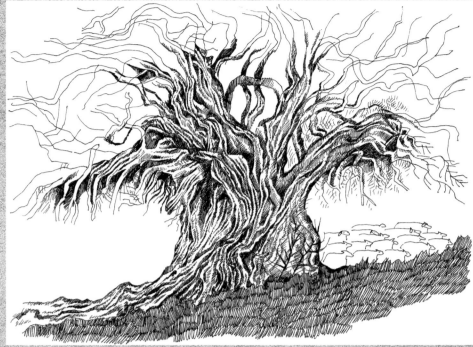

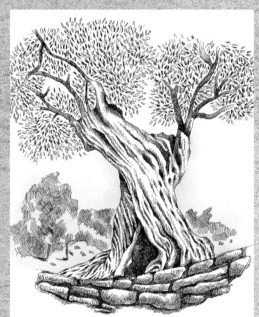

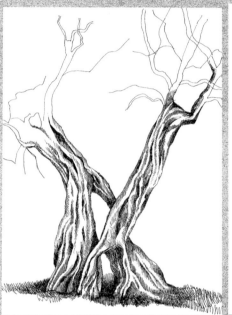

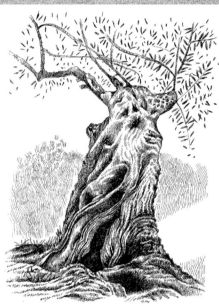

仿佛大聲道出了所思，這些橄欖樹永遠在說著故事。

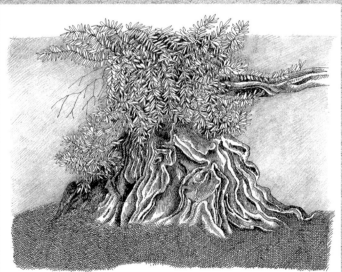

望著置落在龐大樹幹上的枝葉，我度過了很多個下午。

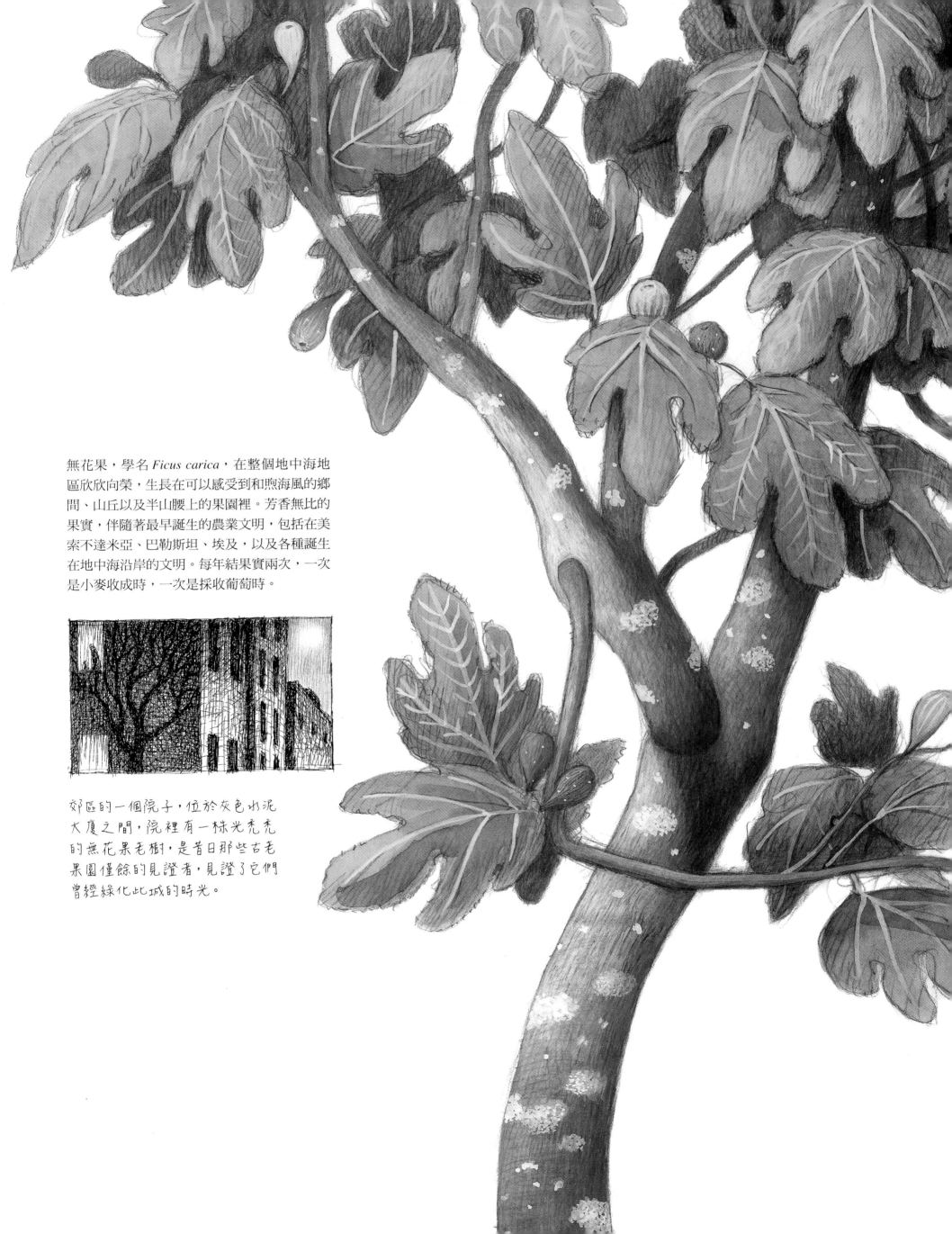

無花果，學名 *Ficus carica*，在整個地中海地區欣欣向榮，生長在可以感受到和煦海風的鄉間、山丘以及半山腰上的果園裡。芳香無比的果實，伴隨著最早誕生的農業文明，包括在美索不達米亞、巴勒斯坦、埃及，以及各種誕生在地中海沿岸的文明。每年結果實兩次，一次是小麥收成時，一次是採收葡萄時。

郊區的一個院子，位於灰色水泥大廈之間，院裡有一株光禿禿的無花果老樹，是昔日那些古老果園僅餘的見證者，見證了它們曾經綠化此城的時光。

寧芙碧提絲曾有兩個情人，一個是牧神潘恩，一個是北風之神波瑞阿斯。寧芙碧提絲選擇了潘恩，吃醋的波瑞阿斯於是開始猛烈吹襲，要把岩石上的寧芙碧提絲吹落。大地之母同情她，為了阻止她飛落，於是把她變成了一株松樹。從此，潘恩就頭戴松枝編成的松冠到處去。每當波瑞阿斯吹得更猛烈時，寧芙碧提絲就會落下松脂之淚。

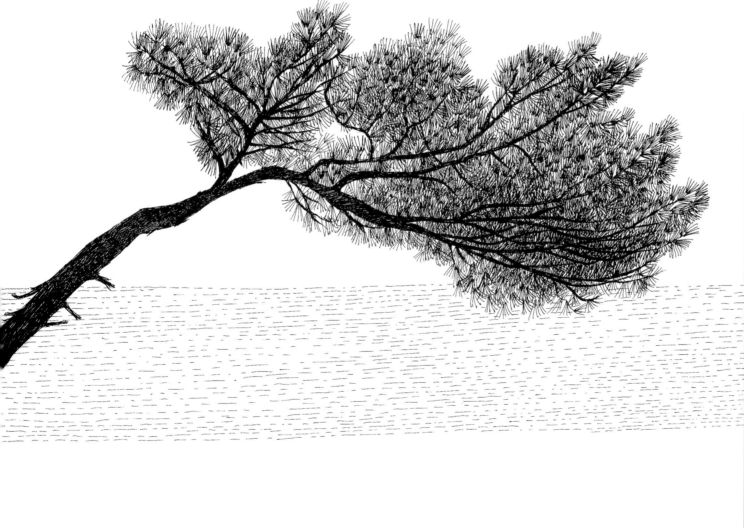

聽，下雨了
從四散的雲朵下起雨來
下在檉柳上
檉柳帶著鹹味又焦枯
下在松樹上
松樹如鱗又如針
下在桃金孃上
桃金孃美如天仙
下在金雀花上
花朵欣迎
下在杜松子樹上
可愛又芬芳

——義大利詩人
鄧南遮（Gabriele D'Annunzio）
〈林裡的雨〉（*La Pioggia nel Pineto*）

海岸松，學名 *Pinus pinaster*，有又大又輕的簇葉，富有彈性，因此面對狂風時產生的抗力很小。又小又濃密的針葉，在酷夏裡排出的水分很少，在冬天又能頑強抵抗冰霜。

古羅馬博物學家老普林尼（Plinio il vecchio）曾在《博物誌》（*Storia Naturale*）中說：「松樹是最讓人驚訝的樹……，它同時結出的果實成熟方式有兩種；一種是一年後成熟，一種是兩年後成熟。再沒有其他樹木是如此大方的了。」

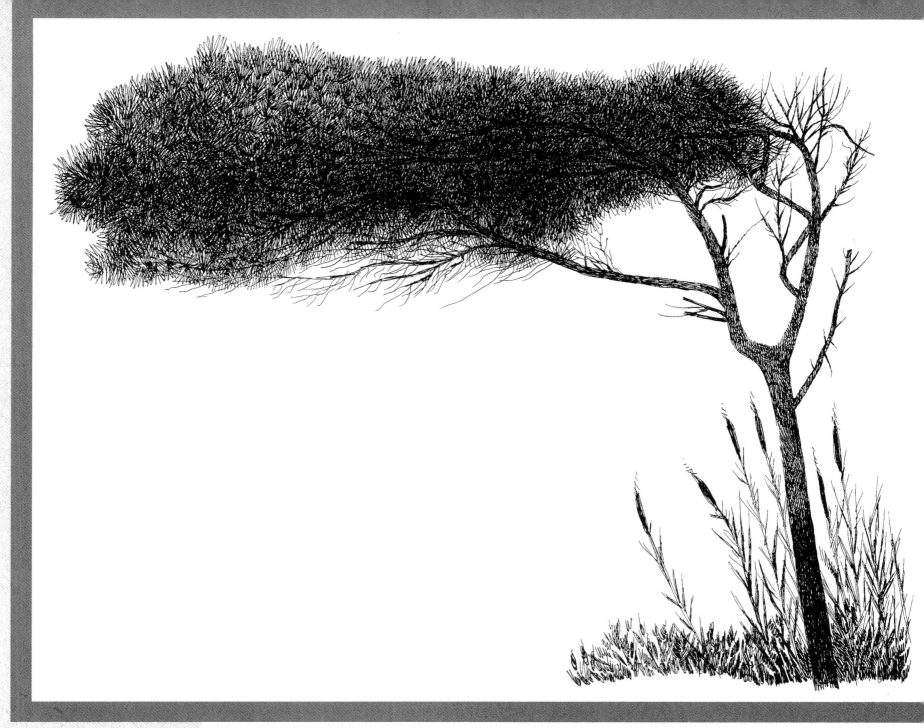

當法國畫家馬蒂斯（henri Matisse）
一口咬定說，畫葉子時葉緣外的留
白，就跟畫葉子本身同樣重要，怎能
不同意他呢？

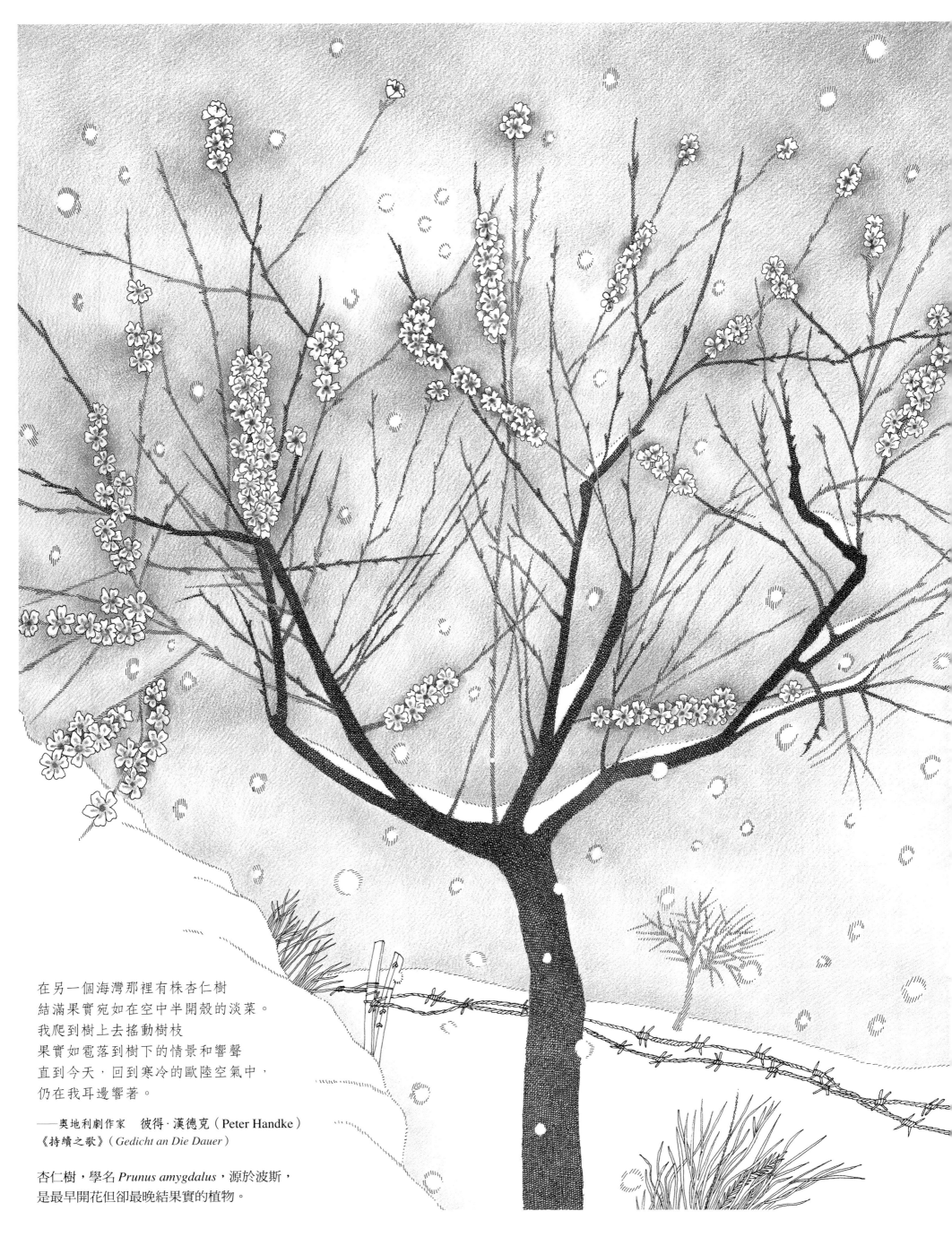

在另一個海灣那裡有株杏仁樹
結滿果實宛如在空中半開殼的淡菜。
我爬到樹上去搖動樹枝
果實如雹落到樹下的情景和響聲
直到今天，回到寒冷的歐陸空氣中，
仍在我耳邊響著。

——奧地利劇作家　彼得·漢德克（Peter Handke）
《持續之歌》（*Gedicht an Die Dauer*）

杏仁樹，學名 *Prunus amygdalus*，源於波斯，
是最早開花但卻最晚結果實的植物。

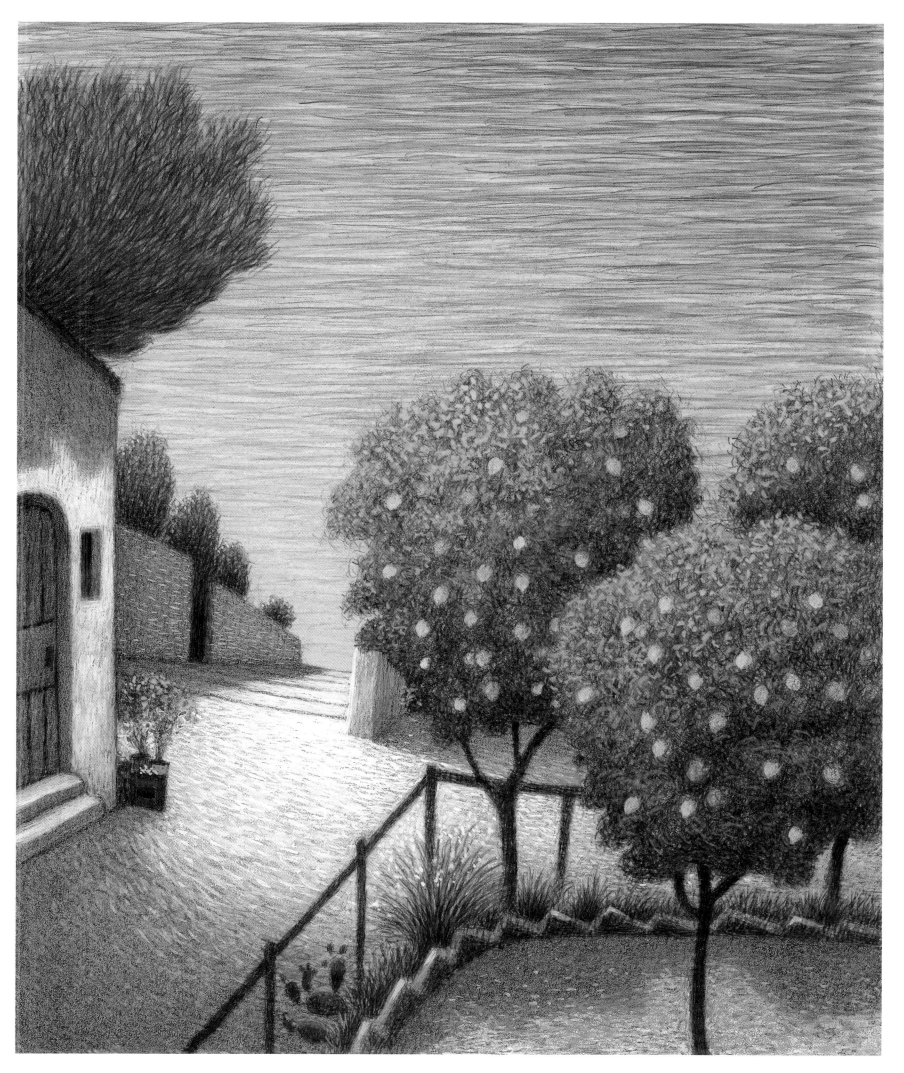

檸檬樹，學名 *Citrus limon*，源自於不同的
雜交種。它們的祖先們原本生長在喜馬拉雅
山的山坡上，經過篩選和培植之後，最後在
十一世紀時抵達了地中海岸。

有一天大門沒關好
一個院子裡的枝葉間
露出了檸檬的黃色；
於是冰霜之心融化了
胸中轟然響起它們的歌
太陽的金光喇叭曲。

——義大利詩人　蒙塔萊（Eugenio Montale）
〈檸檬〉（*I Limoni*）

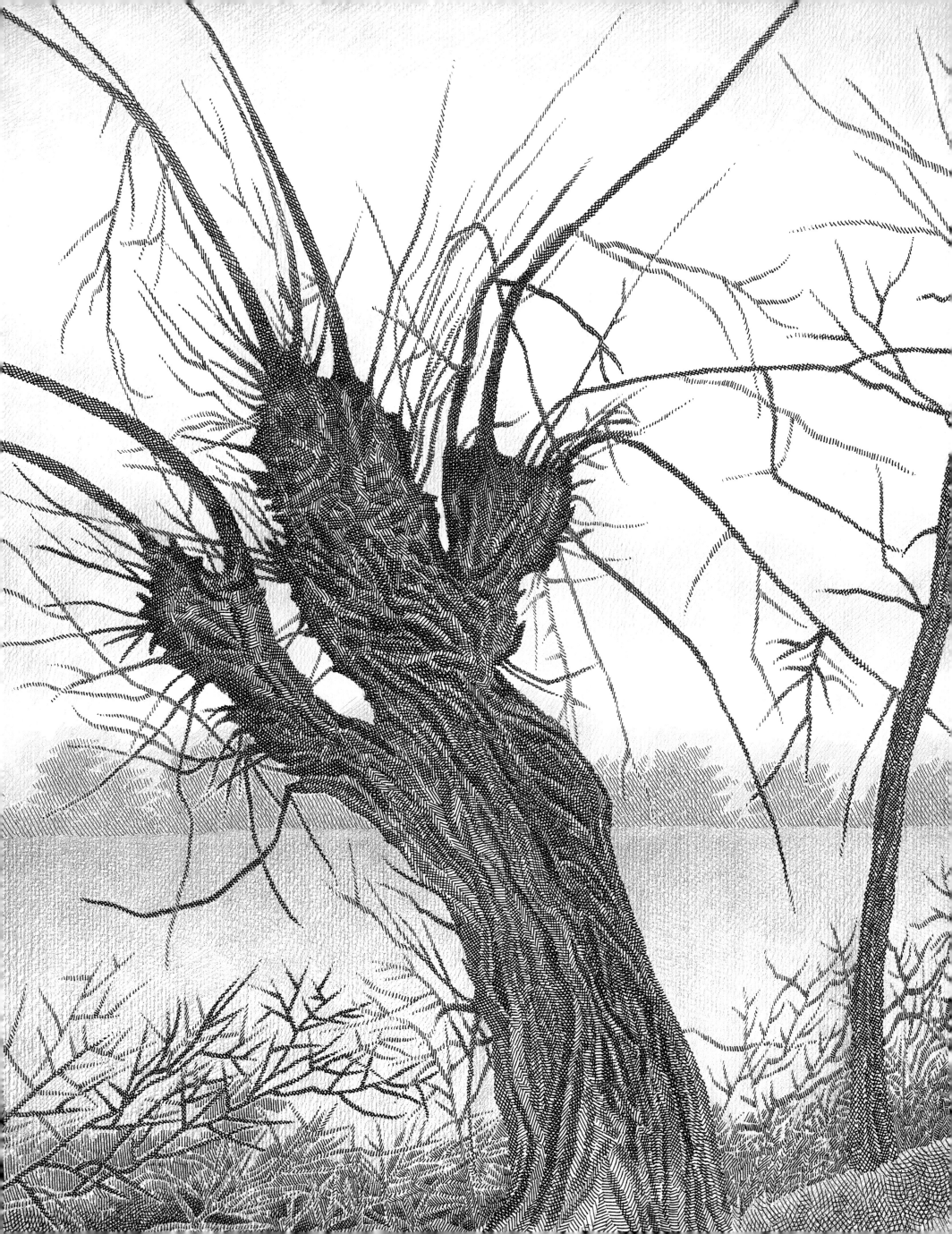

我母親的家鄉有一塊方形田地，桑樹圍繞著生長。
從那塊田到其他方形田地，桑樹圍繞著生長。
有流動的灌溉渠，在高堤之間，筆直的，不知流到何處才是盡頭。
大地遼闊如蒼天，不知伸到何處才是盡頭。

——義大利詩人　艾妲·內格利（Ada Negri）
〈在我母親的家鄉〉（*Nel Paese di Mia Madre*）

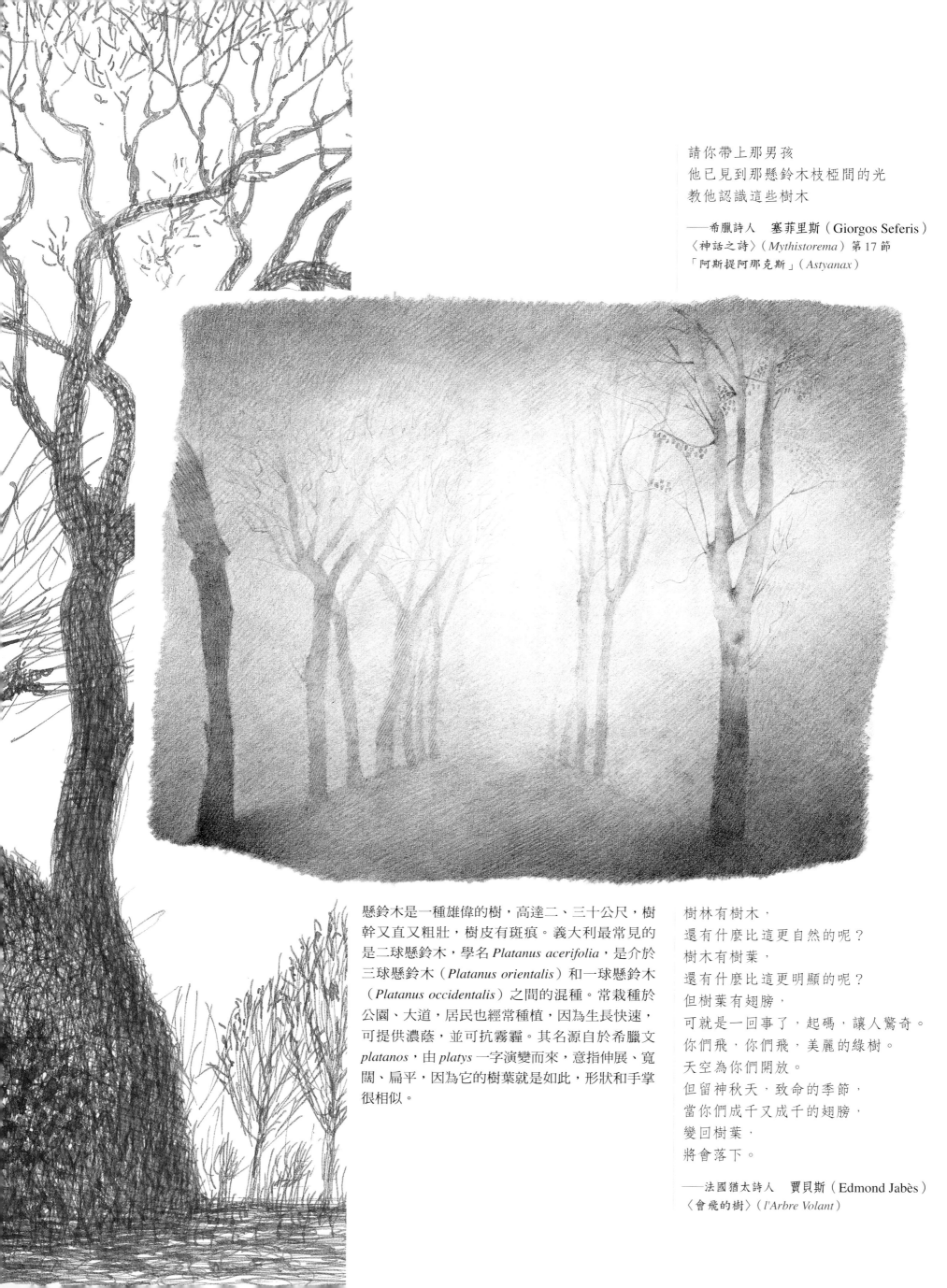

請你帶上那男孩
他已見到那懸鈴木枝椏間的光
教他認識這些樹木

──希臘詩人　塞菲里斯（Giorgos Seferis）
〈神話之詩〉（*Mythistorema*）第 17 節
「阿斯提阿那克斯」（*Astyanax*）

懸鈴木是一種雄偉的樹，高達二、三十公尺，樹幹又直又粗壯，樹皮有斑痕。義大利最常見的是二球懸鈴木，學名 *Platanus acerifolia*，是介於三球懸鈴木（*Platanus orientalis*）和一球懸鈴木（*Platanus occidentalis*）之間的混種。常栽種於公園、大道，居民也經常種植，因為生長快速，可提供濃蔭，並可抗霧霾。其名源自於希臘文 *platanos*，由 *platys* 一字演變而來，意指伸展、寬闊、扁平，因為它的樹葉就是如此，形狀和手掌很相似。

樹林有樹木，
還有什麼比這更自然的呢？
樹木有樹葉，
還有什麼比這更明顯的呢？
但樹葉有翅膀，
可就是一回事了，起碼，讓人驚奇。
你們飛，你們飛，美麗的綠樹。
天空為你們開放。
但留神秋天，致命的季節，
當你們成千又成千的翅膀，
變回樹葉，
將會落下。

──法國猶太詩人　賈貝斯（Edmond Jabès）
〈會飛的樹〉（*l'Arbre Volant*）

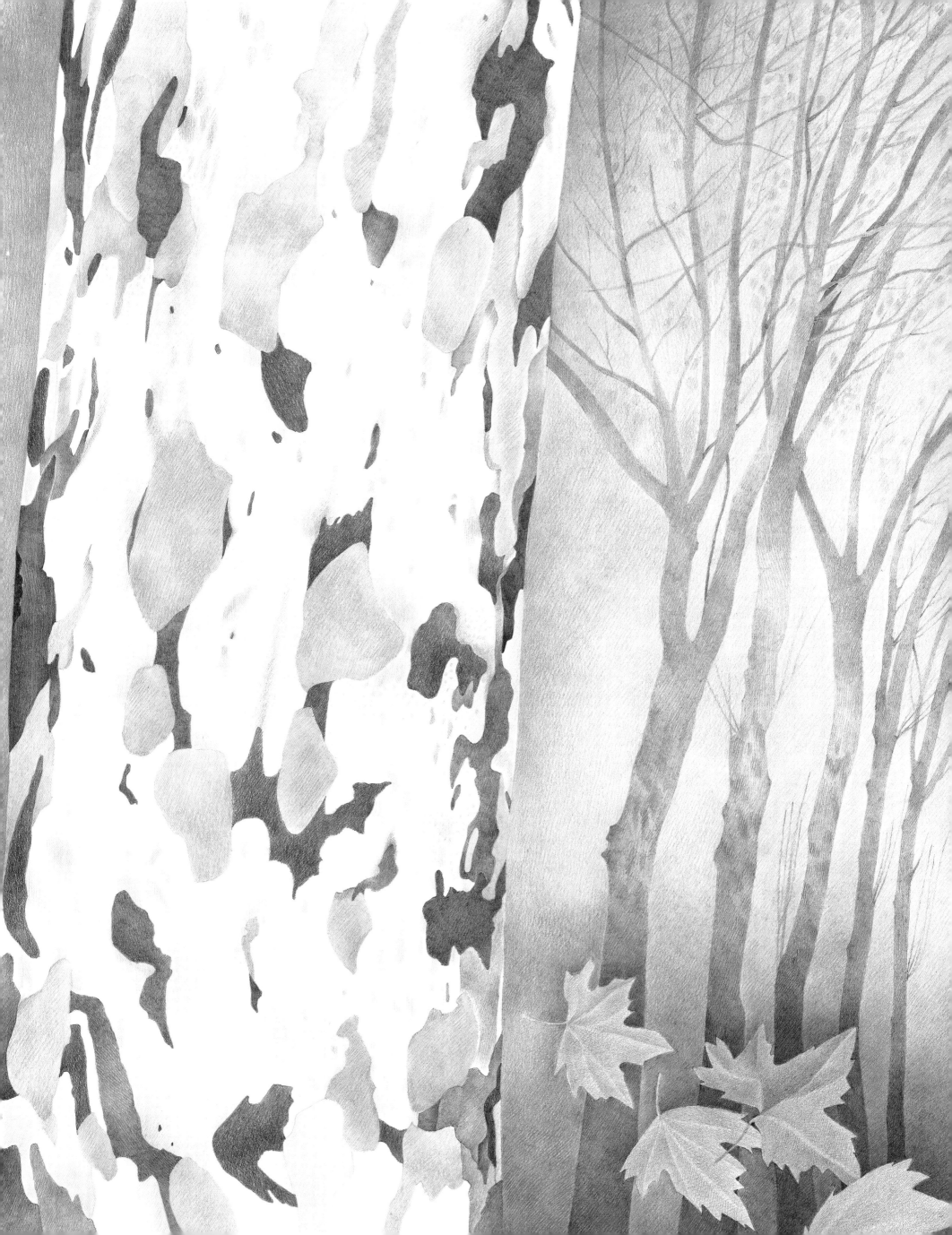

桑樹，白桑（*Morus alba*）與黑桑（*Morus nigra*）來自遠東，以它濃密光禿細長的枝椏，抓向冬日的天空。到了夏天，多汁的果實為人解渴，嫩葉則餵養了蠶兒。

黑楊樹，或稱義大利楊樹，學名 *Populus nigra*，是一種修長又長壽的樹，非常能抗汙染又耐低溫。

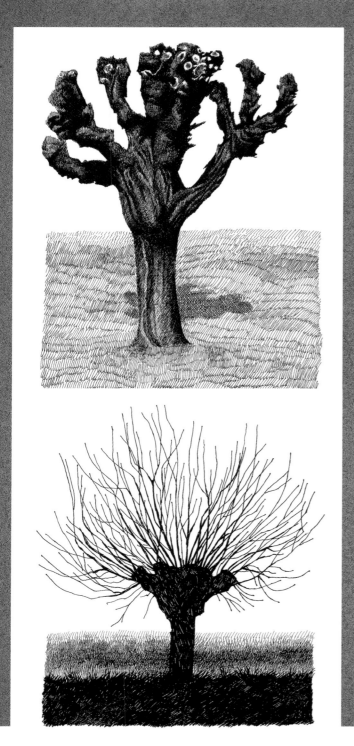

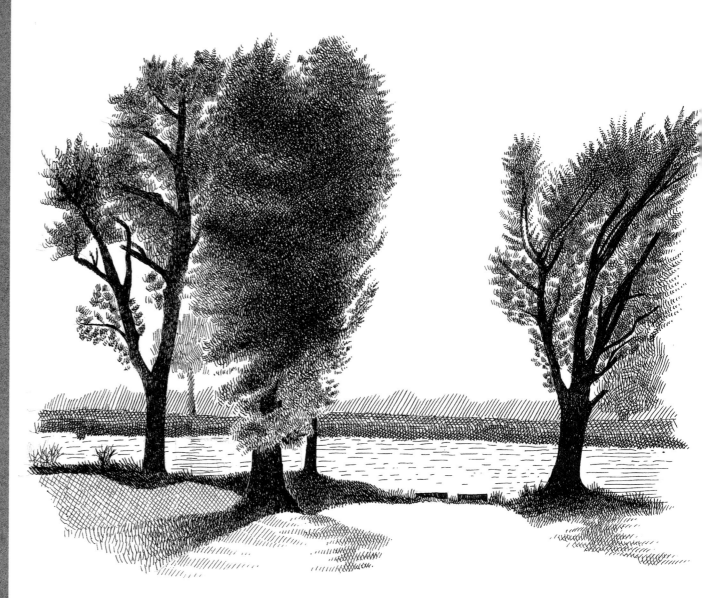

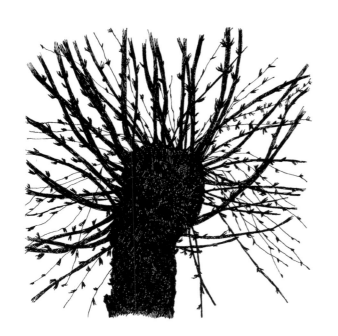

古羅馬詩人奧維德（Ovidio）在《變形記》（*Metamorfosi*）中，敘述了皮拉摩和蒂絲碧的愛情故事，由於受到雙方家庭的阻撓，兩個年輕人只能在花園裡透過一堵圍牆的裂縫交談，一直無法擁吻。一晚，他們偷溜出去幽會，相約在一株結白桑葚果實桑樹下的湧泉見面。蒂絲碧先到，坐在樹下。這時有一頭母獅剛吃完一頭水牛，因為口渴而來到湧泉。蒂絲碧急忙逃進一個岩洞裡，慌張之中，掉了頭巾，母獅血淋淋的嘴叼起頭巾。沒多久，皮拉摩來了，看到野獸足跡以及染有血痕的頭巾，以為愛人被野獸吃掉了，悲痛之下，用匕首自殺。等到蒂絲碧從岩洞裡出來，發現樹下奄奄一息的皮拉摩，她望向桑樹上，請求桑樹把果實從白色變成血紅色，然後就自殺了，追隨她的愛人共赴黃泉。

有一天，太陽神之子法厄同說服了其父，讓他駕駛太陽神的烈火戰車，他的姊妹們則欽佩地看著他。然而馬兒在這外行男孩手中一點也不聽使喚，結果戰車先是離得太遠，大地轉瞬冰雪交織，後來又太靠近，以致發生旱災。眾神之父宙斯大怒，讓法厄同摔落到波河裡。悲痛的姊妹們變成了楊樹，流下琥珀之淚。

所有的樹葉都在風中顫動著，
那嚴峻的楊樹。

——義大利詩人　雷伯拉（Clemente Rebora）
〈楊樹〉（*Il Pioppo*）

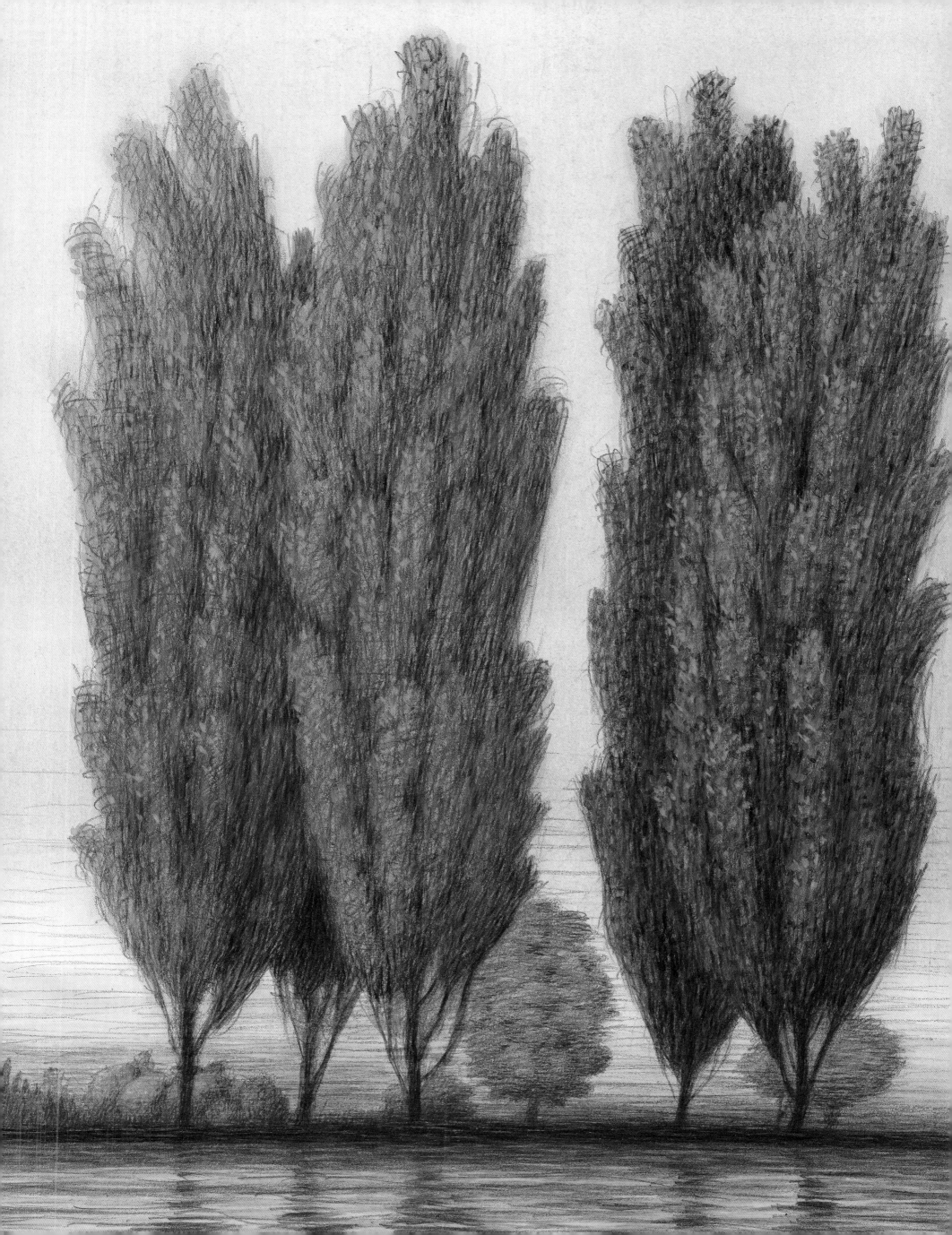

椴樹，常見的可能是學名 *Tilia europaea* 或 *Tilia vulgaris* 的品種。椴樹屬下有七十多個品種，皆分布於回歸線之間，以及溫帶大陸地區。

當花開的日子到來，
椴樹如柵欄環圍的
樹蔭下，
散放難以抗拒的芳香。

在椴樹下散步的人們
戴著夏天的帽子，
嗅到了這股莫名的濃郁氣味，
這蜜蜂所熟悉的氣味。

——蘇聯小說家　帕斯捷爾納克（Boris Pasternak）
〈一條椴樹大道〉（*Lipovaya alleya / The Linden Avenue*）

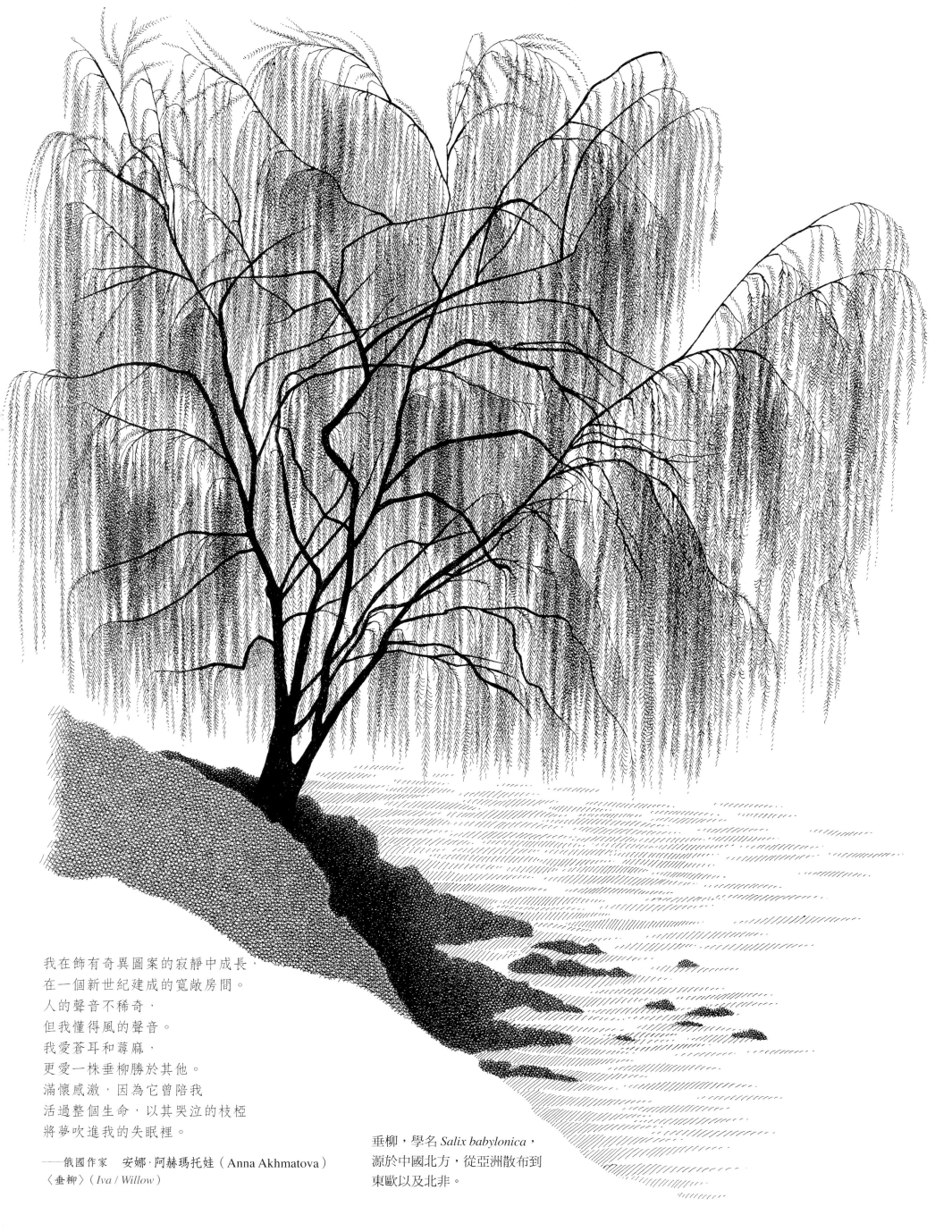

我在飾有奇異圖案的寂靜中成長，
在一個新世紀建成的寬敞房間。
人的聲音不稀奇，
但我懂得風的聲音。
我愛蒼耳和蕁麻，
更愛一株垂柳勝於其他。
滿懷感激，因為它曾陪我
活過整個生命，以其哭泣的枝椏
將夢吹進我的失眠裡。

——俄國作家　安娜·阿赫瑪托娃（Anna Akhmatova）
〈垂柳〉（*Iva / Willow*）

垂柳，學名 *Salix babylonica*，
源於中國北方，從亞洲散布到
東歐以及北非。

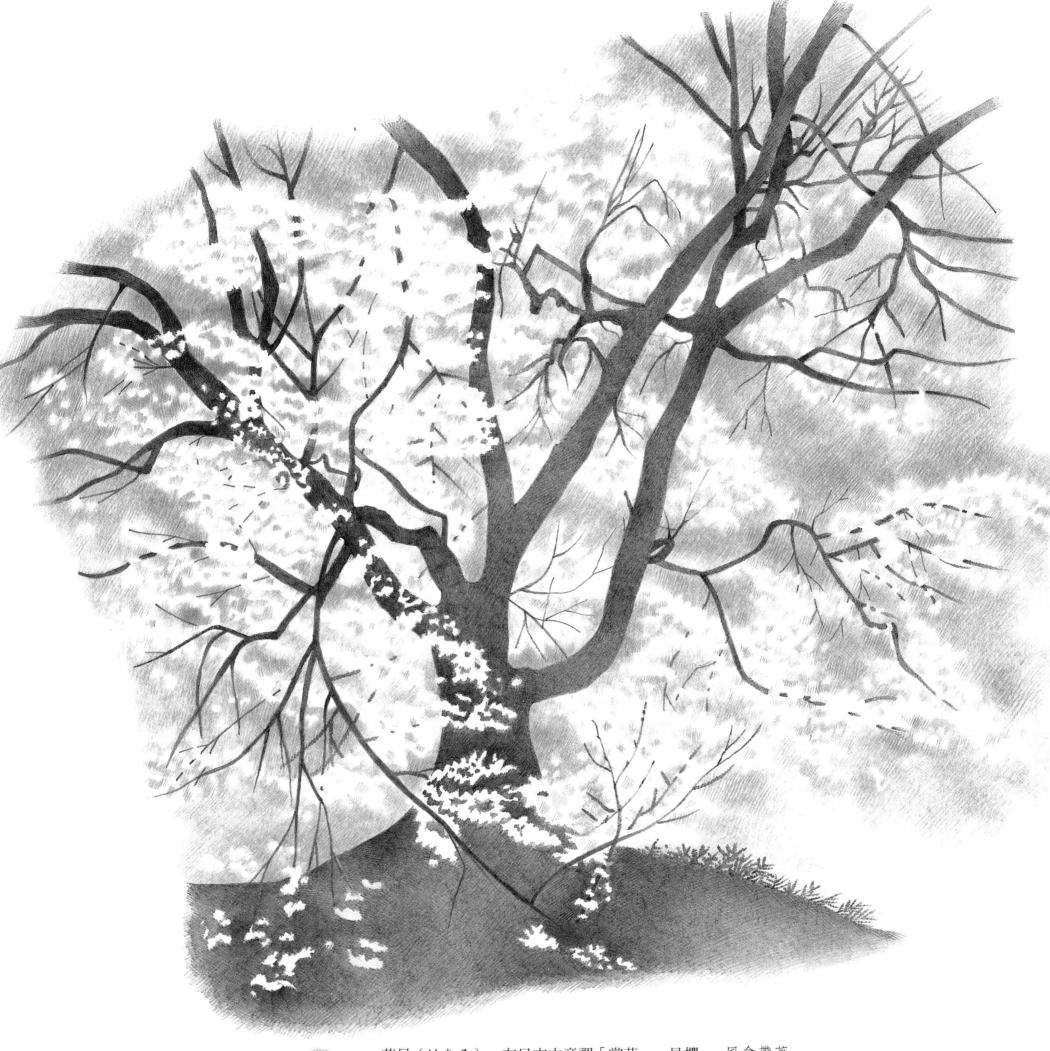

花見（はなみ），在日文中意謂「賞花」，是櫻花盛開時的節慶，日本每年都舉行，慶祝春天的來臨。從八世紀開始，皇室就安排賞櫻慶典並朗誦詩句。日本氣象局每年都要排出全國各地的櫻花期。滿開（まんかい），也就是櫻花盛放到八成以上，時期根據風雨情況而有所不同，由三月底到五月初不等。櫻桃樹之中，最常見的是甜櫻桃，學名 *Prunus avium*，櫻桃種類很多，因其紅色的濃淡層次、味道、果肉類型、成熟期的不同而分成五十幾種。

風會帶著
櫻桃的花朵
飛到雲朵的白色中。

——伊朗導演　阿巴斯（Abbas Kiarostami）
〈埋伏的狼〉（*Gorg-i dar kamin / A Wolf Lying in Wait*）

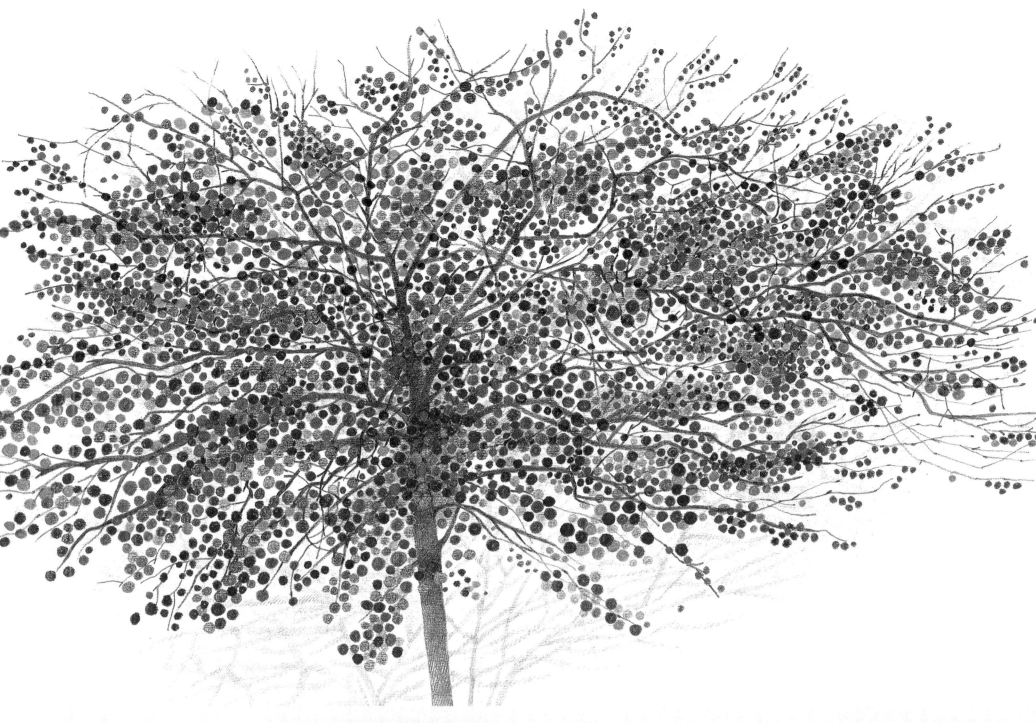

蘋果樹，學名 *Malus domestica*，分布生長於各緯度。全世界各地區總共有七千種以上不同的蘋果樹。蘋果自古為人熟知，成為各種象徵，在神話和傳說中擔任主角；「蘋果」一詞，在不同時代和文化中，曾用來指每一種有種子或果核的果實。對老普林尼來說，蘋果樹是「使得人類史變得緩和許多」的樹之一。

甜蘋果在高枝上
變紅
結在
最高的枝上。
採摘者忘了它。
不，他們並沒有忘了它——
他們只是沒法採到它。

——古希臘詩人　莎孚（Sappho）
散詩（*Sapphic Fragments*）

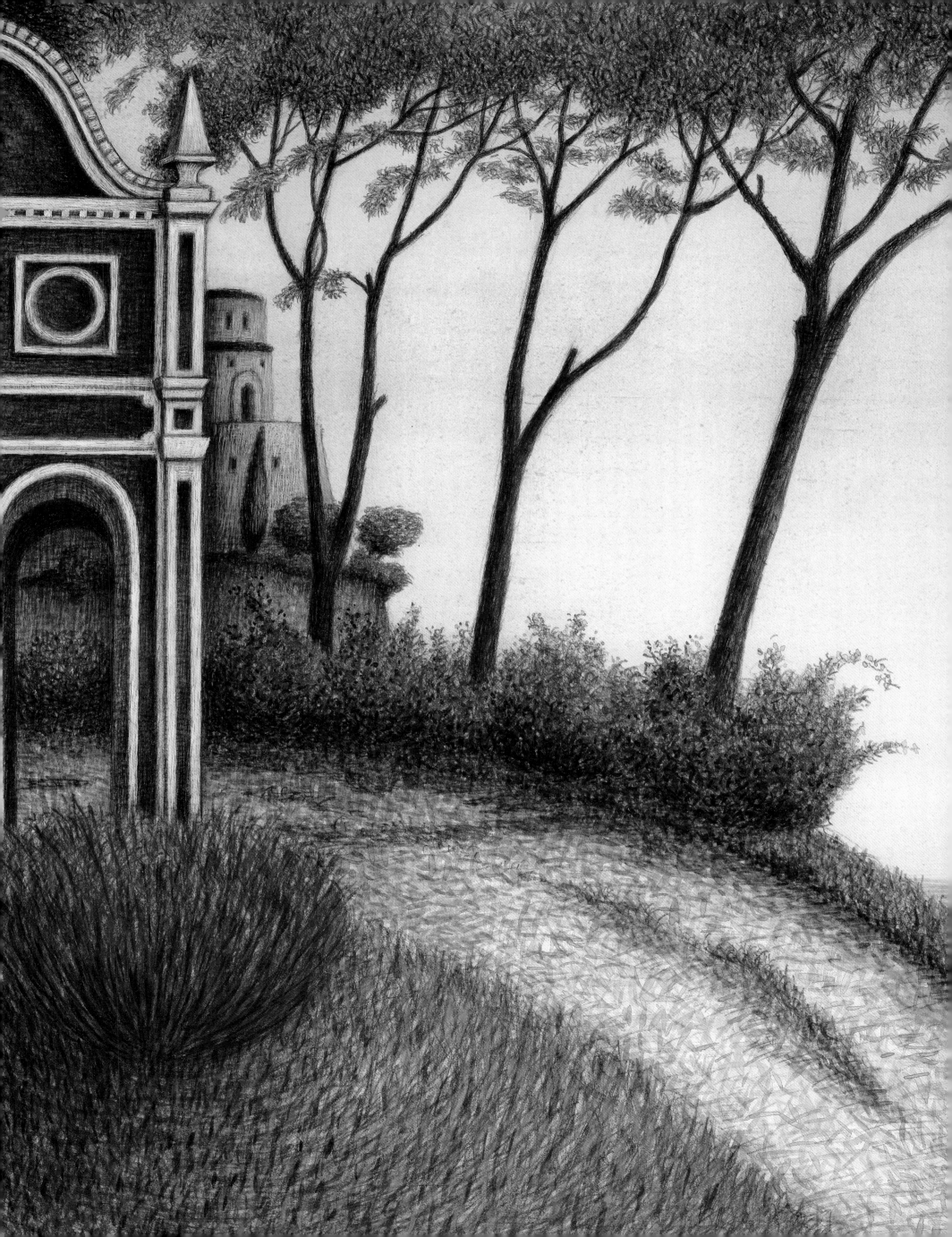

這座僻靜的山丘一向讓我感到親切，
還有這樹籬，讓視線被排除在
最遠處地平線一帶之外。
然而坐看之際，在那之外的
無盡空間，以及非凡的
無聲，還有深沉的寧靜
我在沉思默想中假裝著；只要有那麼一會兒
心不感到害怕。就像風一樣
在這些植物中颼颼響著，我比較著
那無盡的寂靜和這聲音：然後想起了永恆，
還有季節的死亡，還有當下
還有活著，還有它的聲音。就在這
浩然中我的思緒沉沒了，
然而在這片海上沉沒讓我感到甜蜜。

——義大利作家
賈科莫·利歐帕迪（Giacomo Leopardi）
〈無限〉（*L'infinito*）

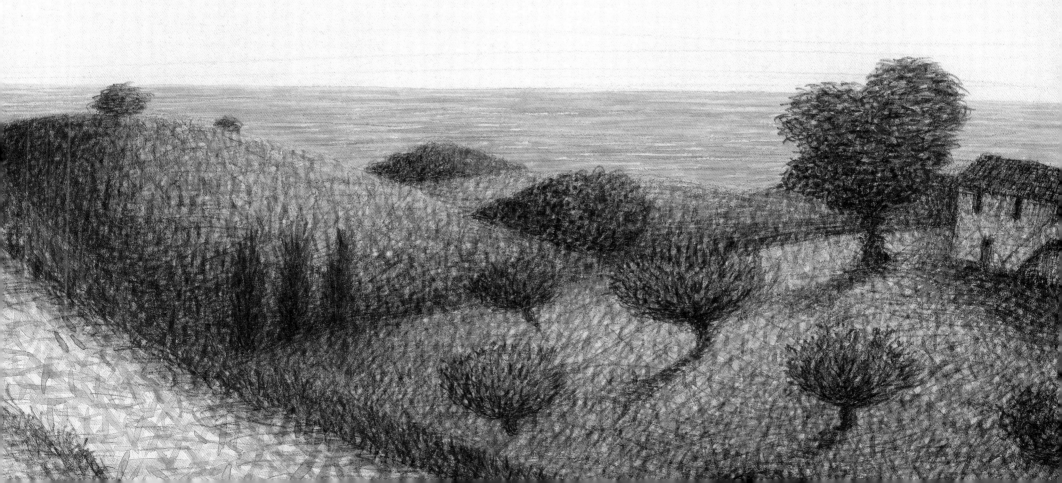

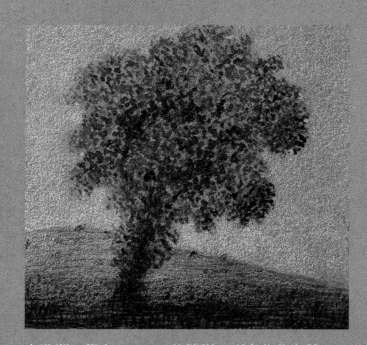

在歐洲，學名 *Quercus* 的櫟樹，到處欣欣向榮——
在山上、在炎熱地帶、在平原以及在比較冷的地
區。分布最廣的是夏櫟（*Quercus robur*），又稱英
國櫟，生長地區從烏拉山脈到大西洋，從地中海
到北海，可以活上千年。

曾有樹蔭的地方，那株伸展的櫟樹
死了，也不再與旋風搏鬥了。
人們說：現在我知道了；這樹以前真大！
從樹冠四垂著
春天的小鳥巢。
人們說：現在我知道了；這樹以前真好！
人人稱讚，人人砍樹。
傍晚時人人各帶一捆沉重的柴走掉。
空中傳來一陣啼哭聲……是一隻黑頂林鶯
尋著牠那再也找不到的鳥巢。

——義大利作家　喬凡尼·帕斯科利（Giovanni Pascoli）
〈倒下的櫟樹〉（*La Quercia Caduta*）

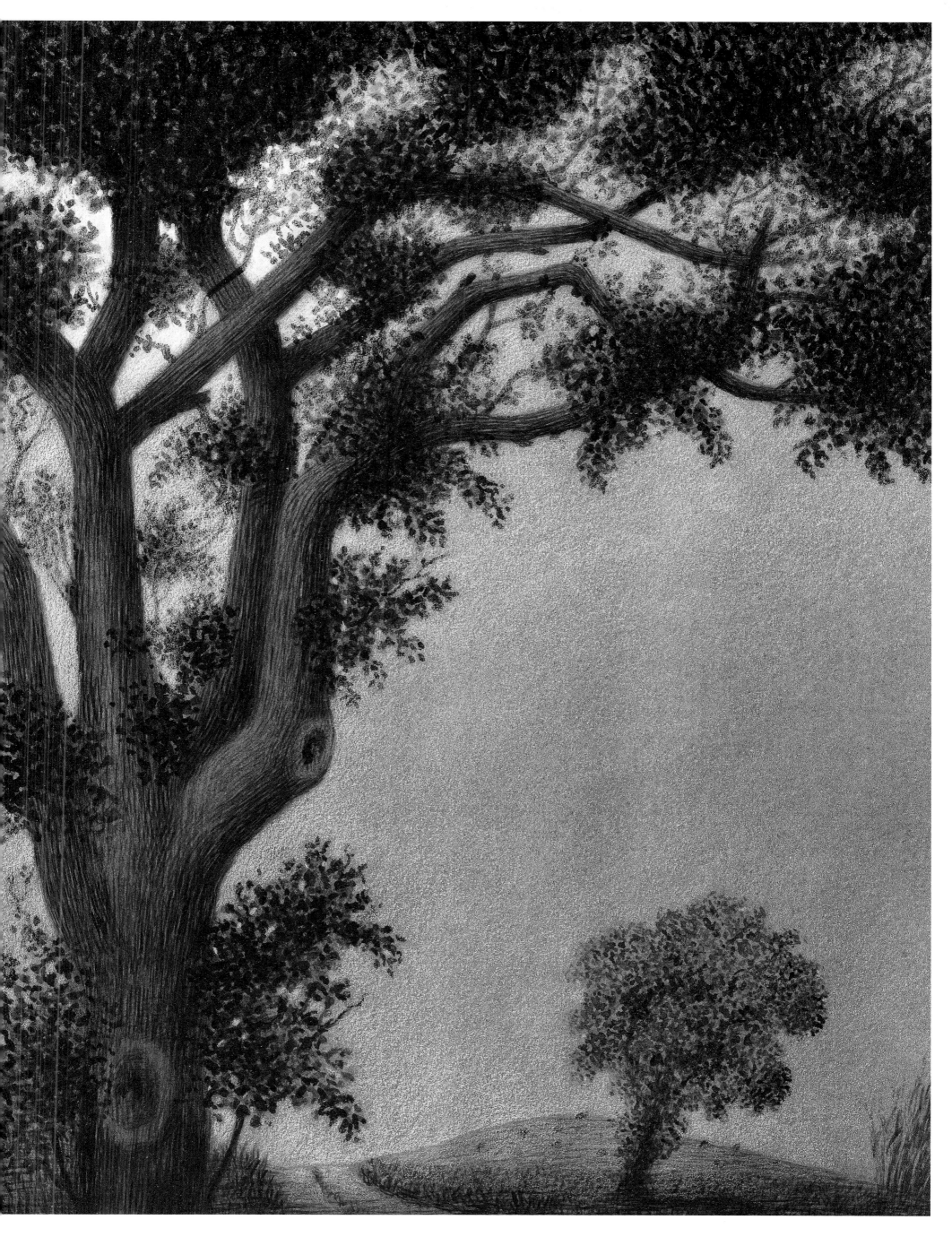

無梗花櫟，學名 *Quercus petraea*，是櫟樹的一種，
其葉多出一或兩對裂片。

無論是新鮮或乾的核桃，
都是佳節的果實。

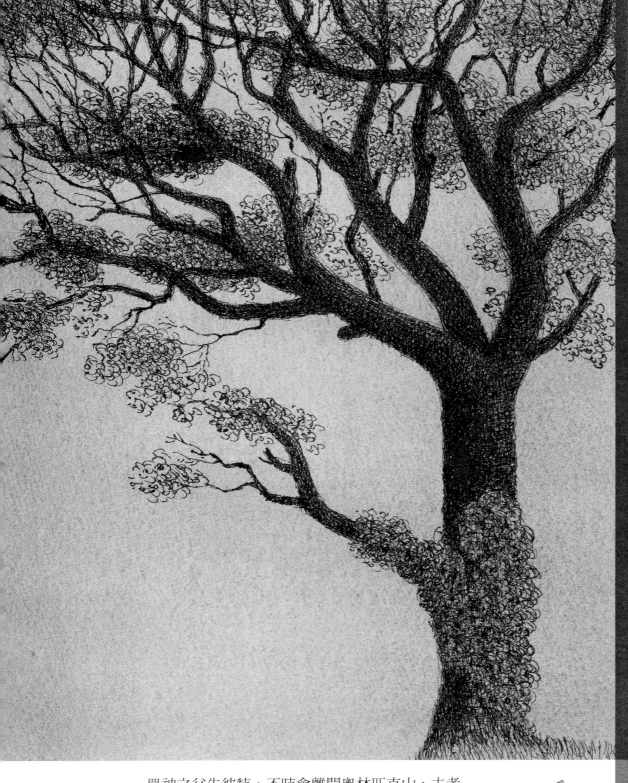

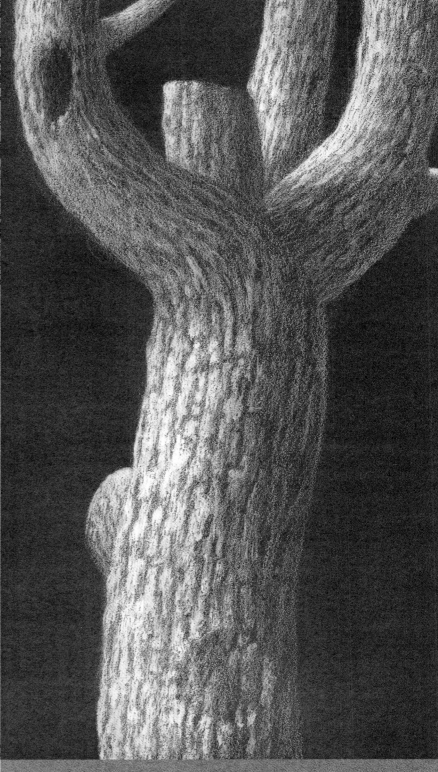

眾神之父朱彼特，不時會離開奧林匹克山，去考
察人間的好客精神，然而關門拒客的比開門迎客
的多。一天晚上，在信差之神墨丘利陪伴下，天
王來敲費萊蒙和鮑西絲的陋屋之門，這對老夫婦
慷慨接待了兩位神明。「我該怎麼謝謝你們呢？」
朱比特問。「我們想一直在一起，就讓死亡也不
能把我們分開吧！」他們兩個回答說。他們的願
望獲得了應允，費萊蒙變成了櫟樹，而鮑西絲則
變成了椴樹。椴樹與櫟樹繼續活著，成了連理樹。

核桃樹（英國核桃／波斯核桃），學名
Juglans regia，是一種孤獨生長之樹。
其木堅固，高貴又寶貴，總是被用來蓋
房子、造船和製造家具。樹葉、果殼以
及嫩果的外層，都可提煉染料。

這些天早上天氣比以前溫和多了
核桃也變得更棕色了
漿果的臉頰更圓
城裡不再有玫瑰。

楓樹披上了一條最長的圍巾
田野穿上了猩紅色的衣裳
而我為了不顯得過時
也配戴上了一件小玩意。

——美國詩人
艾蜜莉·狄金生（Emily Dickinson）
〈這些更加溫和的早晨〉（*The Morns
Are Meeker Than They Were*）

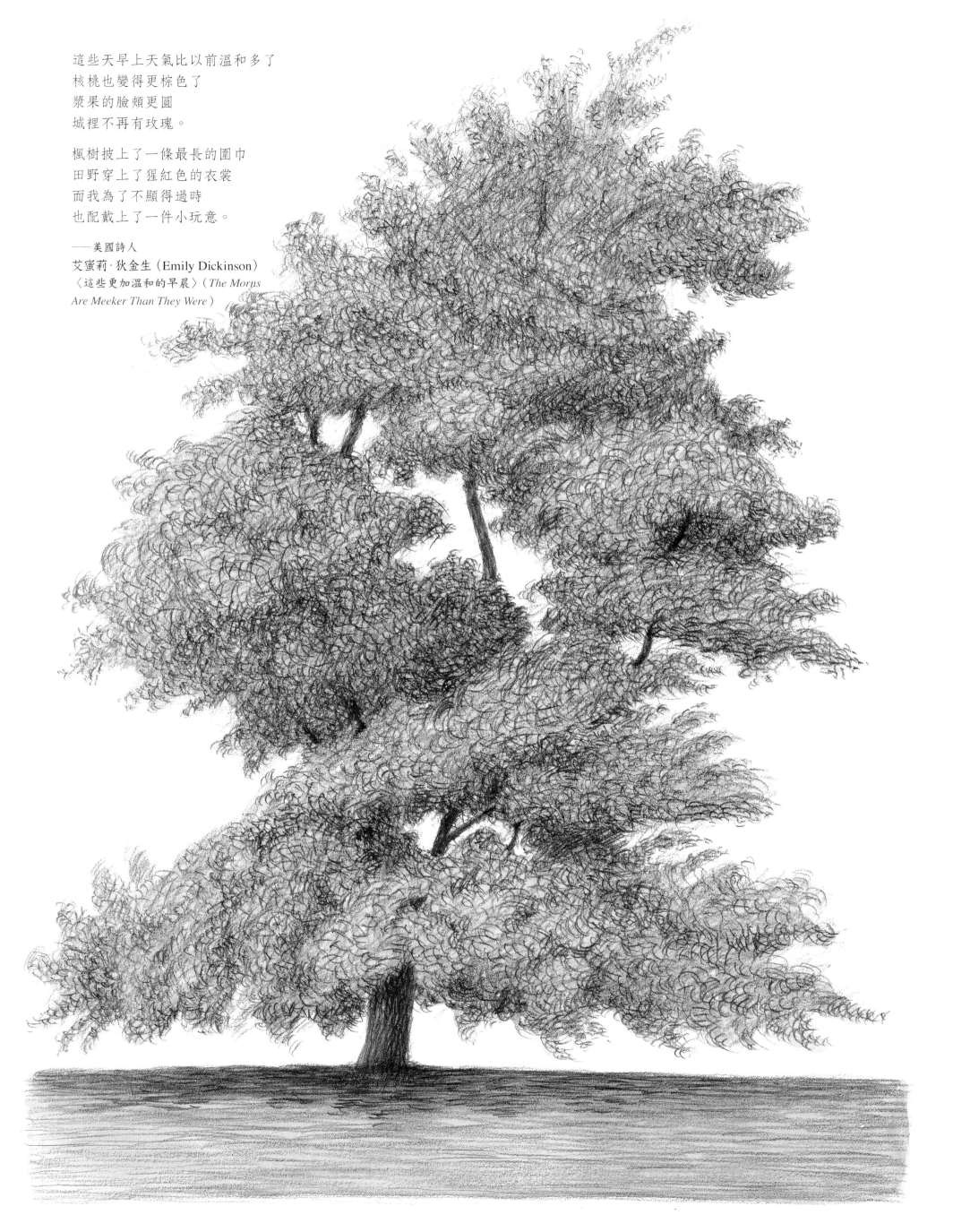

榆樹有很多種。在原野有英國榆樹，學名 *Ulmus procera*，可以長到五百公尺高；在山上有蘇格蘭榆樹，學名 *Ulmus glabra*；還有生長在歐洲各地的歐洲榆樹，學名 *Ulmus carpinifolia*。

從古代到整個文藝復興時期，咸信榆樹的樹葉和樹皮有緩和疼痛並癒合傷口的特性，而其樹根則有生髮作用。此外，使用「榆樹水」還可治療眼睛，讓人容光煥發，這種黏液是昆蟲叮咬樹葉產卵造成的蟲癭所流出來的。

榆樹是友誼和
團結的象徵。

古人曾將榆樹獻給摩耳甫斯，他是睡眠之神一千個睡夢子女中的一個。因此榆樹便被賦予了使人作夢的特性。

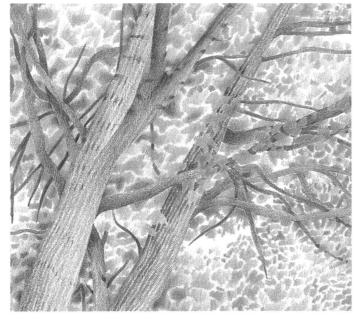
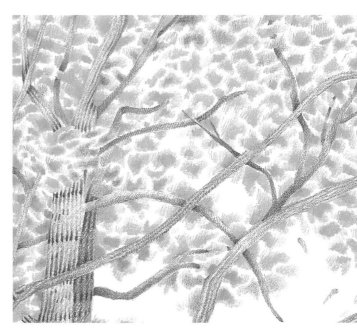

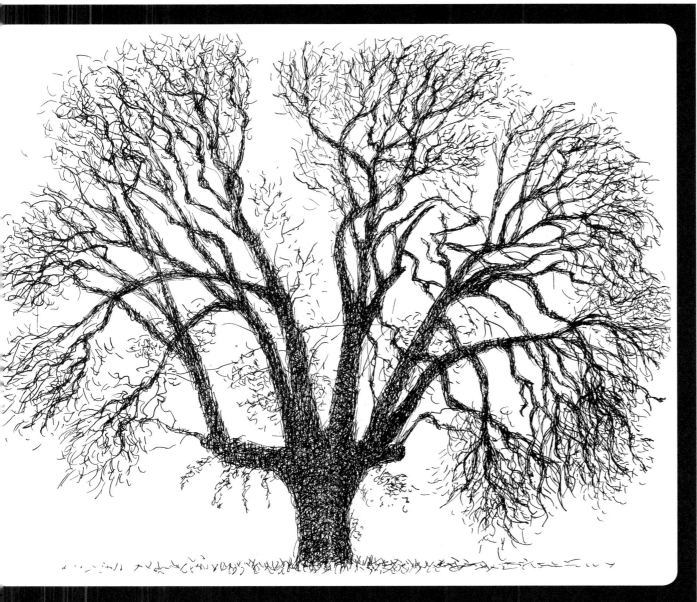
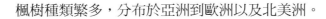

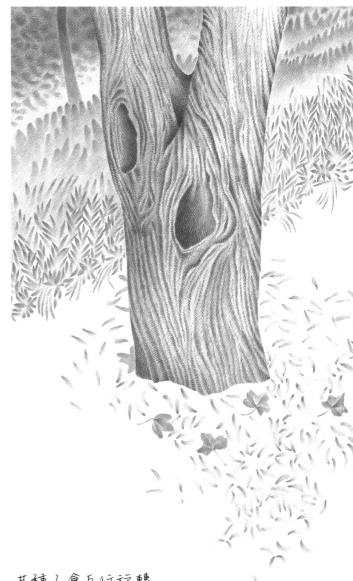

其種子會自行旋轉
如螺旋槳般緩緩飄落。

楓樹種類繁多，分布於亞洲到歐洲以及北美洲。

田野楓，學名 *Acer campestre*，義大利楓，學名 *Acer opalus*，以及西克莫楓樹，學名 *Acer pseudoplatanus*，這幾種是歐洲最常見的楓樹。

田野楓的葉子比其他楓樹葉要小，直到不久之前，還用來種在葡萄樹行列之間以支撐葡萄樹。

楓樹是一種赤子般的樹。

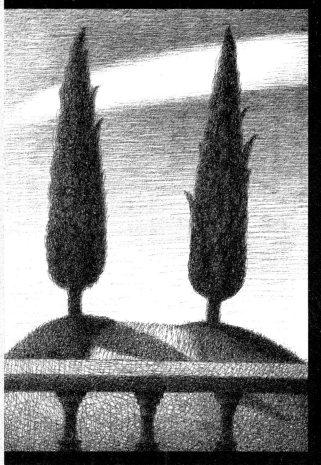

地中海柏木，學名 *Cupressus sempervirens*，其名可能源自賽普勒斯（Cyprus），一個位於愛琴海的島嶼，也可能是來自於庫帕里瑟斯（Cyparissus），這個年輕人因為喪失了他視為好友的寵物鹿而哀悼，於是請求阿波羅讓他能永遠表達這種喪痛，阿波羅就把他變成了絲柏。

波格利的柏樹高大又樸直
從聖圭多林立兩行而來，
這些奔馳中的青壯小伙子們
迎面向我撲來並望著我。

它們認出了我，並且──歡迎你終於回來了──
它們低頭對我低語說──
為什麼你不下車？為什麼你不停步？
夜晚清新而且我會為你指路。

──義大利詩人　卡杜奇（Giosuè Carducci）
〈在聖圭多前面〉（*Davanti San Guido*）

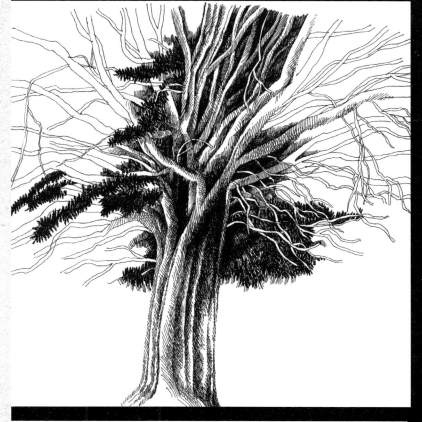

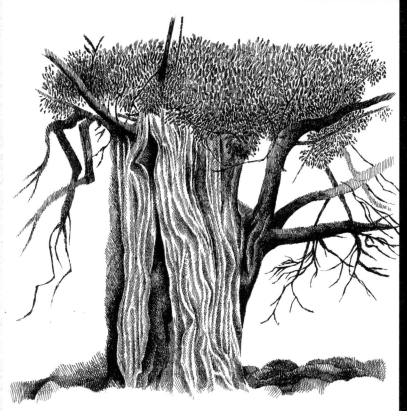

歐洲紫杉，學名 *Taxus baccata*，既是會死亡的樹，又是可以活得沒止盡的樹。生長速度極為緩慢，堅固，生長期可以持續百年。其葉、而非其果實有劇毒，形容詞「有毒性的」（toxic）就是源於紫杉的名字。

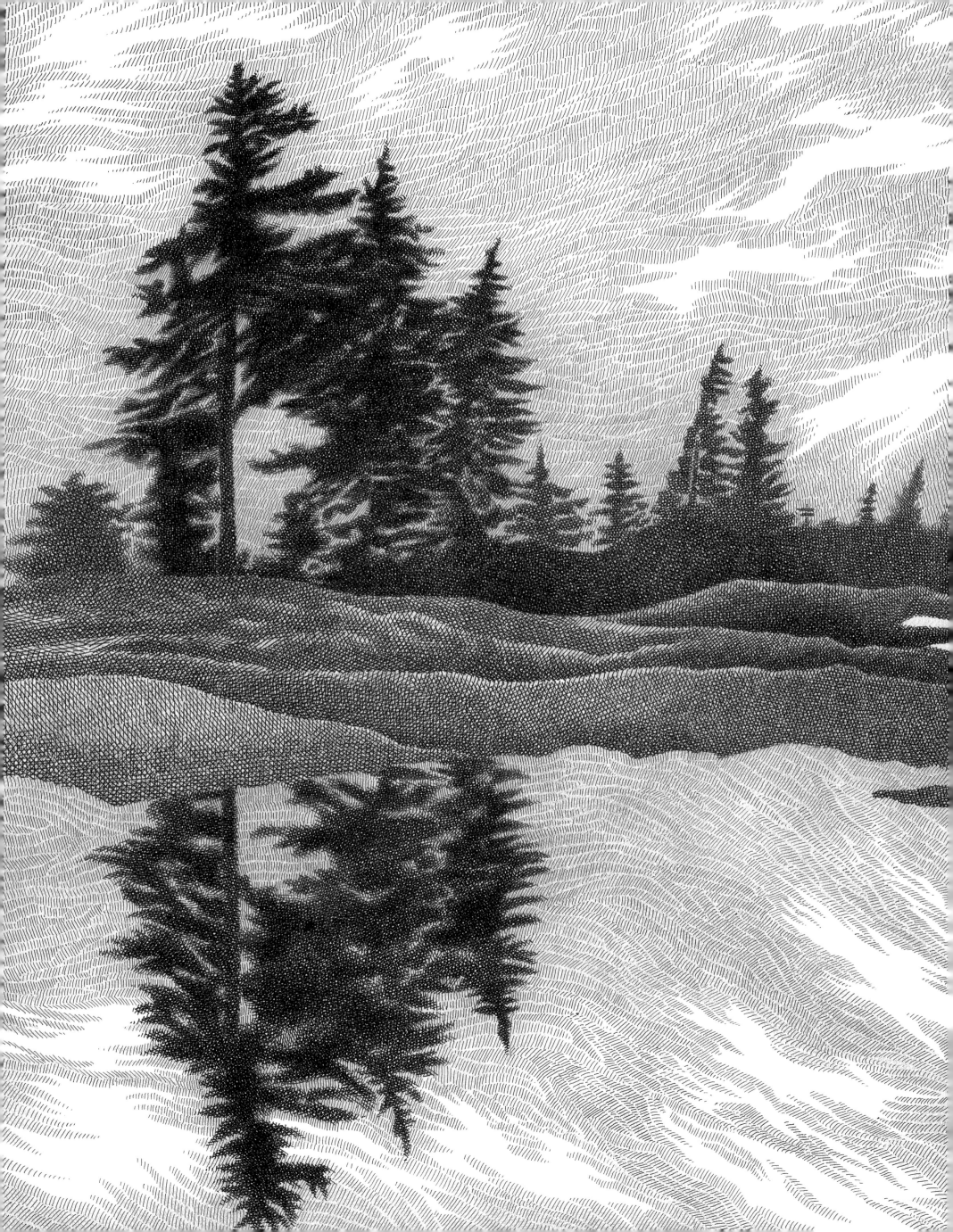

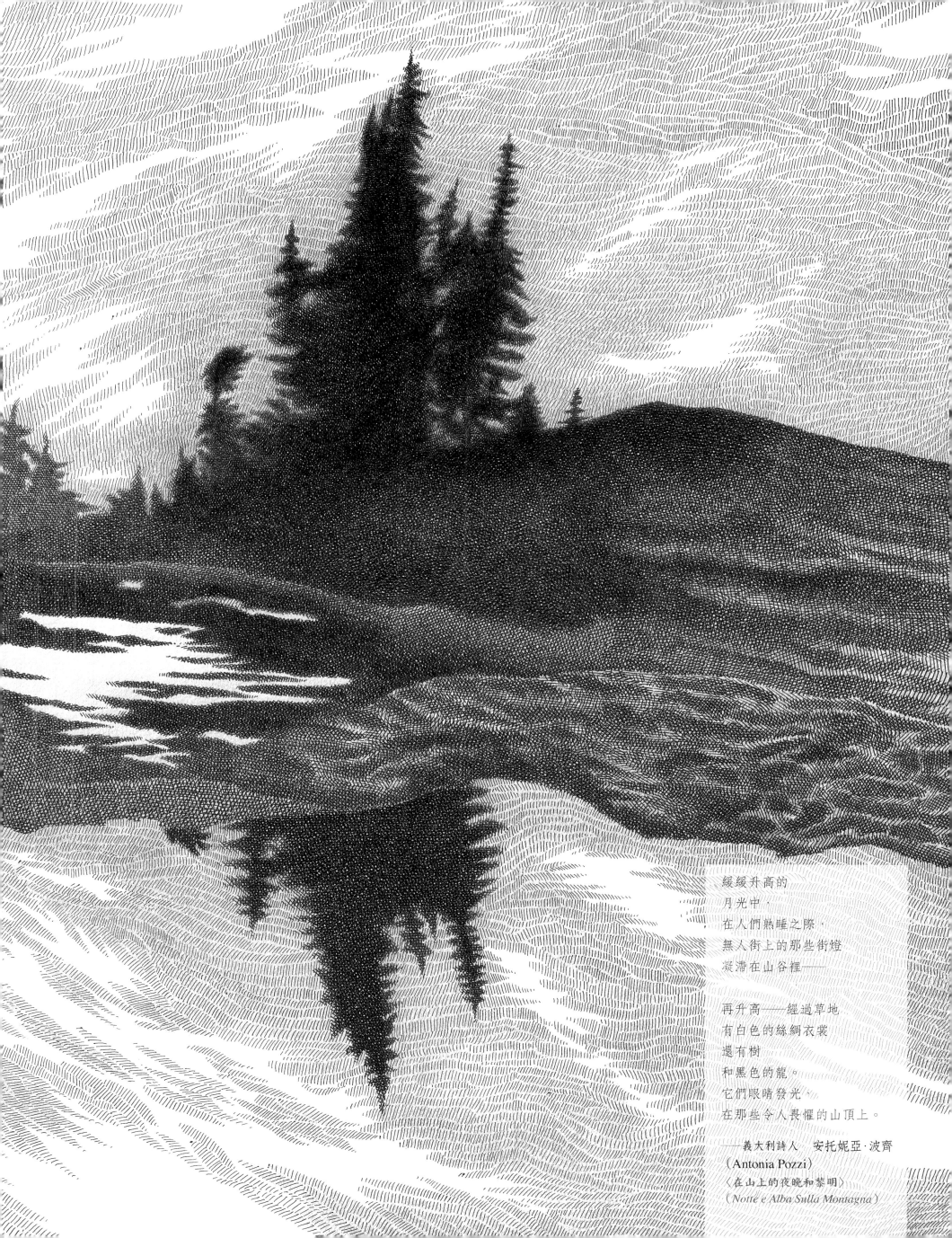

緩緩升高的
月光中，
在人們熟睡之際，
無人街上的那些街燈
凝滯在山谷裡——

再升高——經過草地
有白色的絲綢衣裳
還有樹
和黑色的龍。
它們眼睛發光
在那些令人畏懼的山頂上。

——義大利詩人　安托妮亞·波齊
（Antonia Pozzi）
〈在山上的夜晚和黎明〉
（Notte e Alba Sulla Montagna）

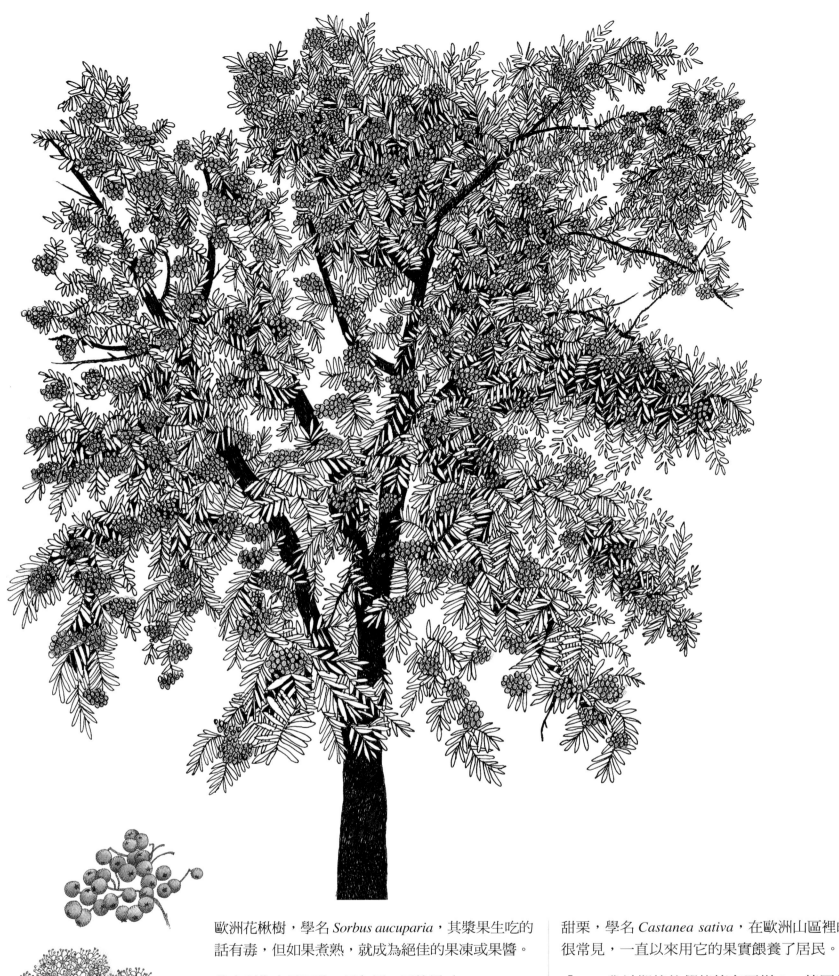

歐洲花楸樹，學名 *Sorbus aucuparia*，其漿果生吃的話有毒，但如果煮熟，就成為絕佳的果凍或果醬。

義大利作家馬里歐·里勾尼·司特恩（Mario Rigoni Stern）在《野生植物園》（*Arboreto Salvatico*）中寫道：「這些日子裡，未刈過的草地在雨後一片清新，枝椏和花楸樹被果實壓得彎曲。多年來我不曾見過它們如此豐盛美麗，要是繼續這樣熱下去，再過一個星期，我就會見到它們有了顏色，首先是中午晒得到陽光的那些枝椏上的果實，然後漸漸就輪到其他的。到了八月底，就變成了漆紅色，之後，那些枝頭上最搶眼的串串果實會去掉葉子，讓那些從北國南飛的飢餓鳥兒無法抗拒。」

甜栗，學名 *Castanea sativa*，在歐洲山區裡的山谷很常見，一直以來用它的果實餵養了居民。

「⋯⋯我曾期待他們能擁有栗樹！」德國作家赫曼·赫塞（Hermann Hesse）嘆道：「挺立得多強大，花開得多繁盛，風吹得枝葉多深沉，投下的樹蔭多濃密，它們夏天的外衣多豐富鼓脹，而秋天則濃密柔軟地裹在它的金棕色中！」

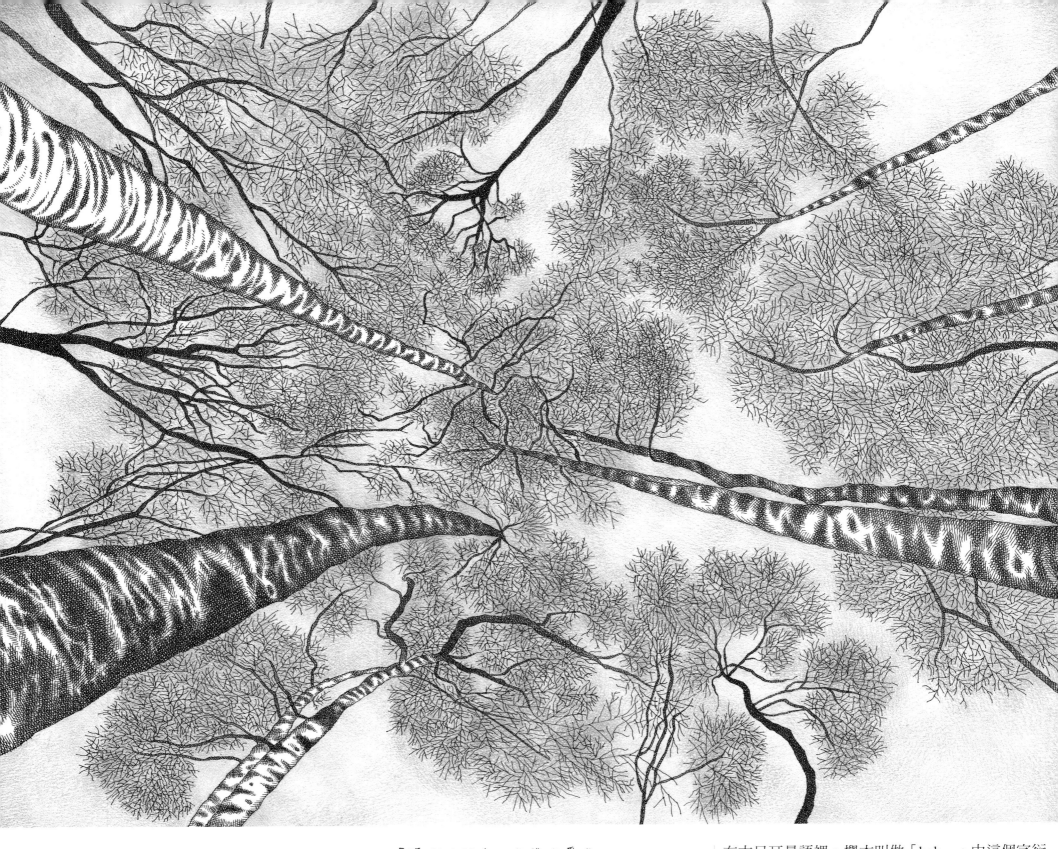

「樺樹的銀色，活潑的溪流。」
俄國詩人茨維塔耶娃（Marina Cvetaeva）
曾經這樣寫你們。

歐洲白樺，學名 *Betula pendula*，是典型的歐洲
樹種，生長在家家戶戶，也可以長成大森林。

在古日耳曼語裡，櫸木叫做「bok」，由這個字衍
生出英語的「book」（書），而德文裡的「書」則
是「Buch」，很可能是因為櫸木的樹皮很柔軟，
有延展性，而且容易刻寫。

野山毛櫸或稱歐洲山毛櫸，學名 *Fagus sylvatica*，
其木易於加工、成形，從前威尼斯人用它來做艦隊
的槳。

在綠中沉思的樹林裡
樹蔭鎖住了綠意將其帶到高枝頭，
在這濃密交織的召喚中，
突如其來的寂靜中，你失去的
回憶在傾聽中走動起來，
只有相信你的眼睛，才是看見。

——義大利作家　葛托（Alfonso Gatto）
〈在樹林裡〉（*Nel bosco*）

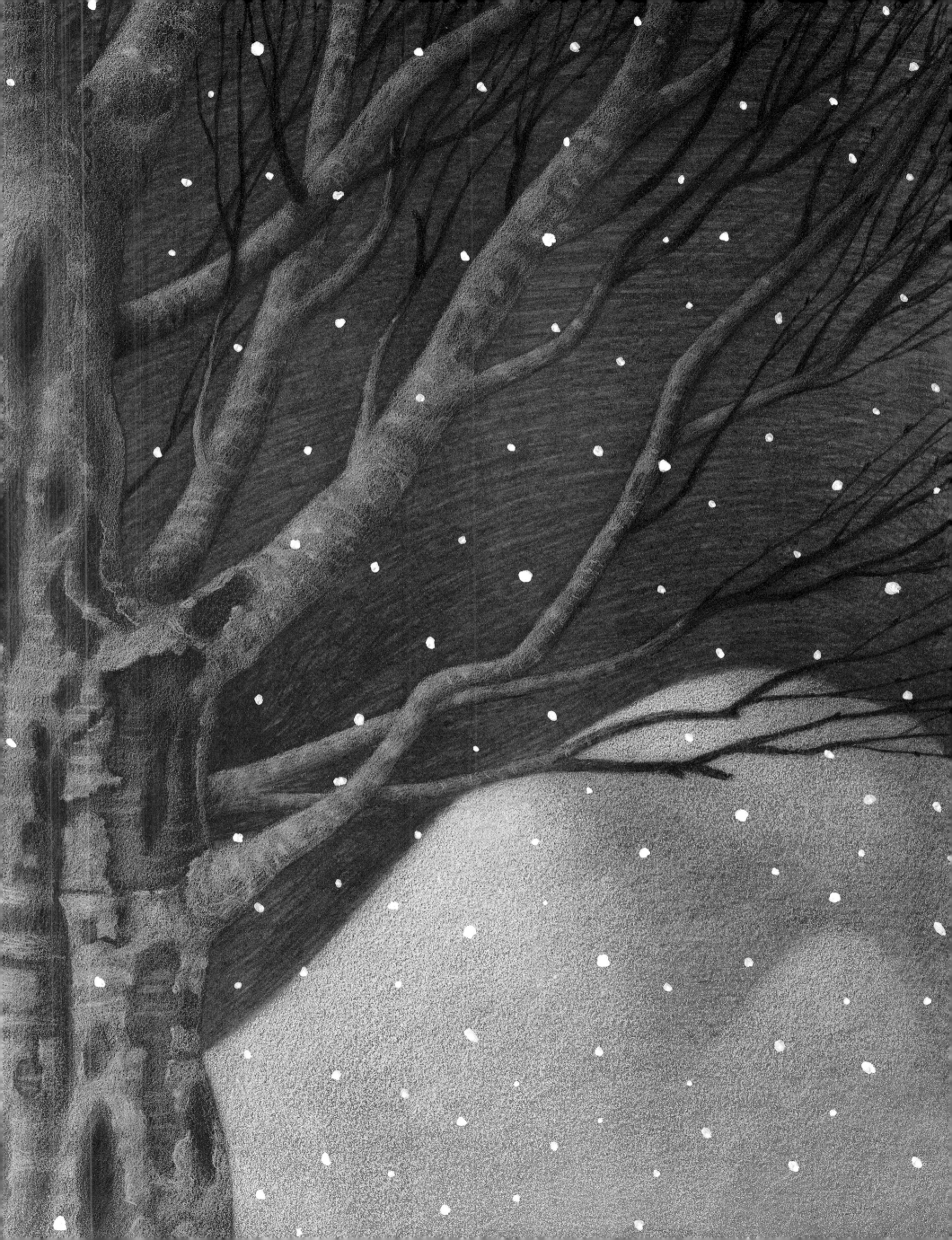

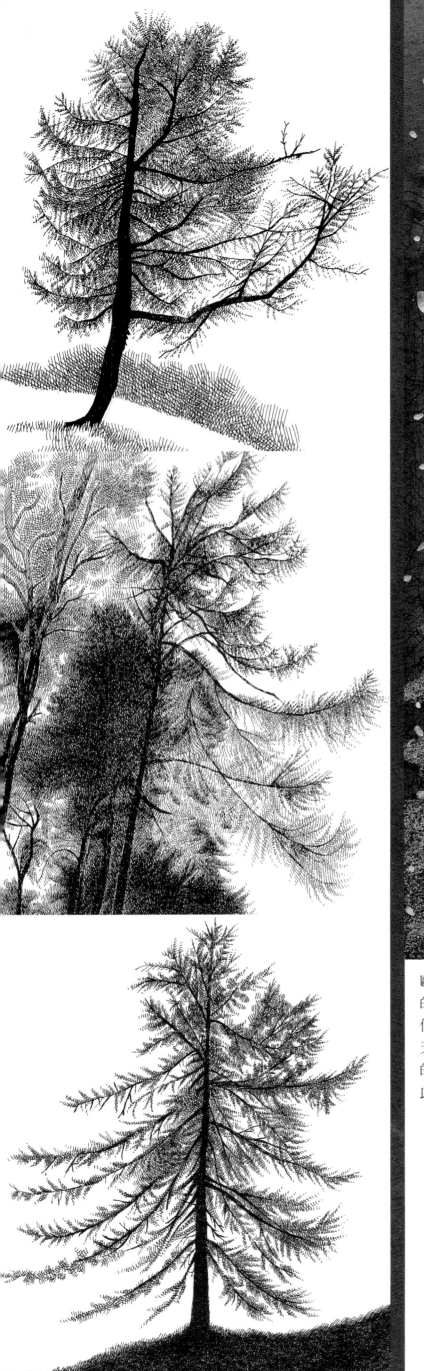

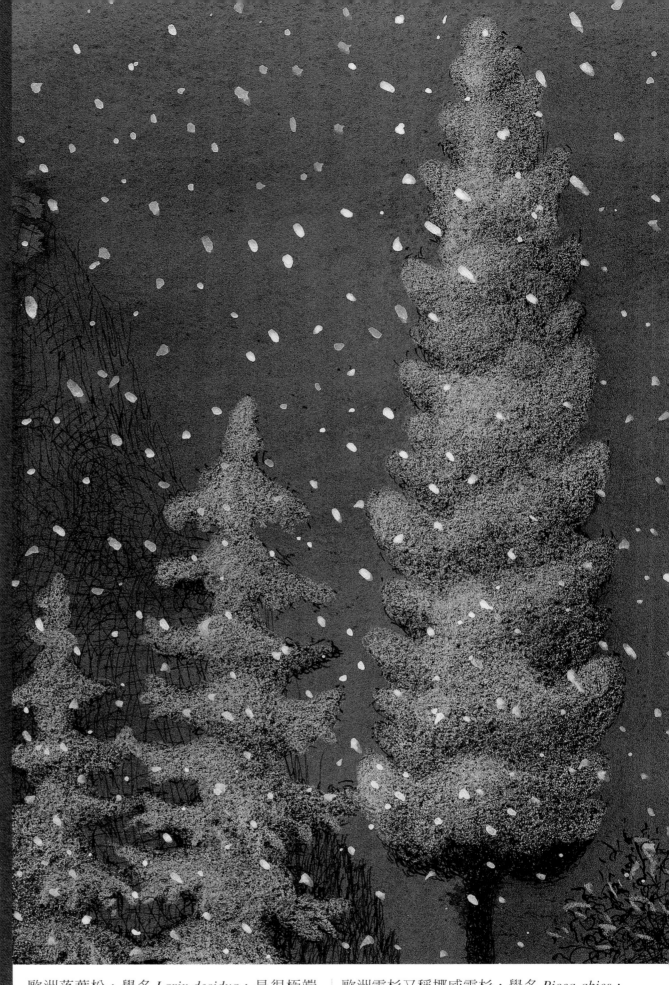

歐洲落葉松，學名 *Larix decidua*，是很極端的品種，生長在海拔兩千五百公尺以上。它們屬於針葉樹，但是冬天會落葉，其葉在秋天則燦爛無比，宛如金色火焰。歐洲落葉松的木質由於飽含松脂，不會在水中腐爛，因此威尼斯城就是建立在以它做成的地樁上。

歐洲雲杉又稱挪威雲杉，學名 *Picea abies*，是傳統的聖誕樹。

一株雲杉孤獨地
矗立在北方，
在荒涼的山頭上睡著；
裏覆著冰雪白毯。
它夢到遠方的棕櫚樹，
在地中海東部的大地
孤獨又靜默，懷抱思念，
在灼熱的岩石上。

——德國詩人　海涅（Heinrich Heine）
《歌之書》（*Buch der Lieder*）

有些樹的木材具有共鳴性，
這種樹會唱歌，它們是生長在特殊氣候中的某些雲杉。
義大利製琴師史特拉迪瓦里（Antonio Stradivari）
認得出它們，並且把它們做成了提琴。

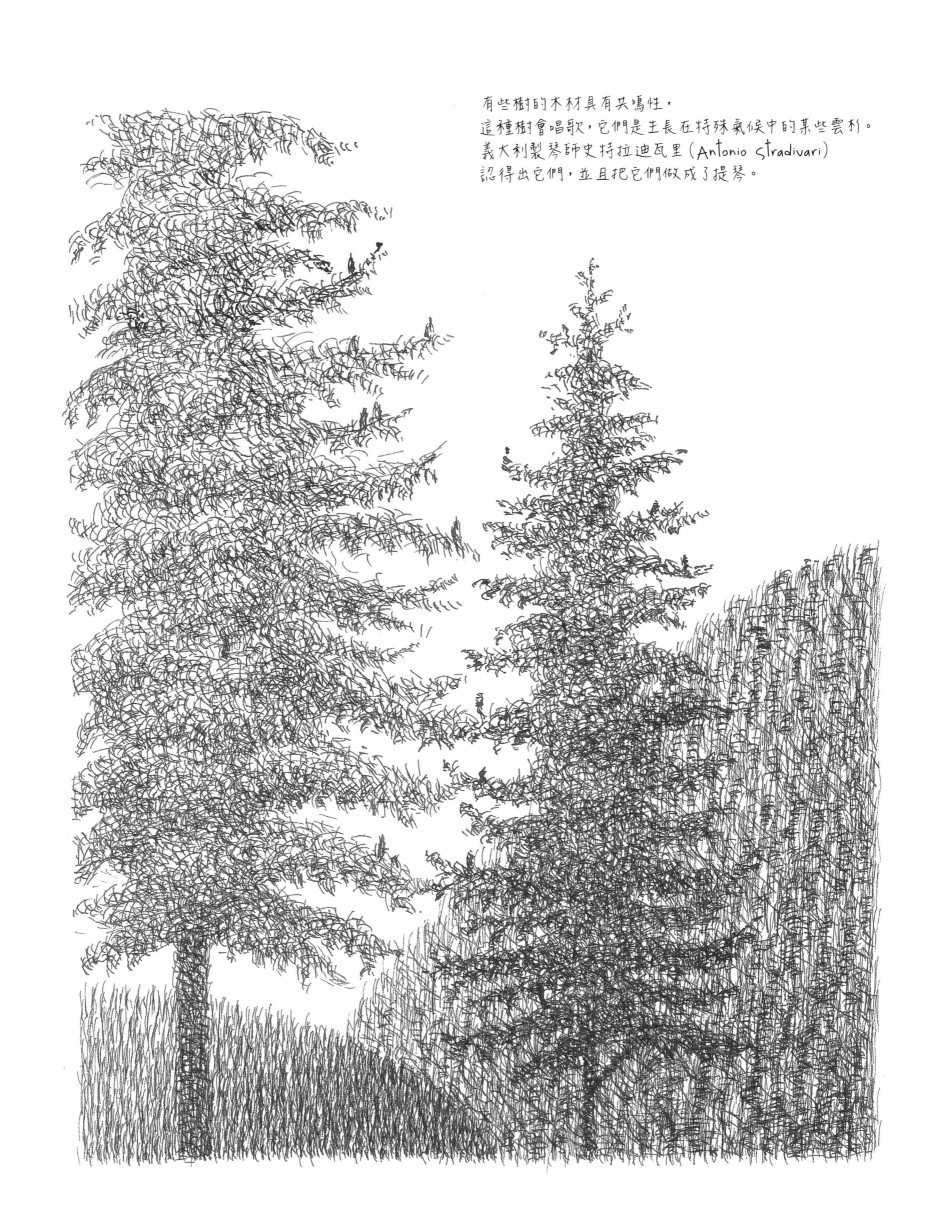

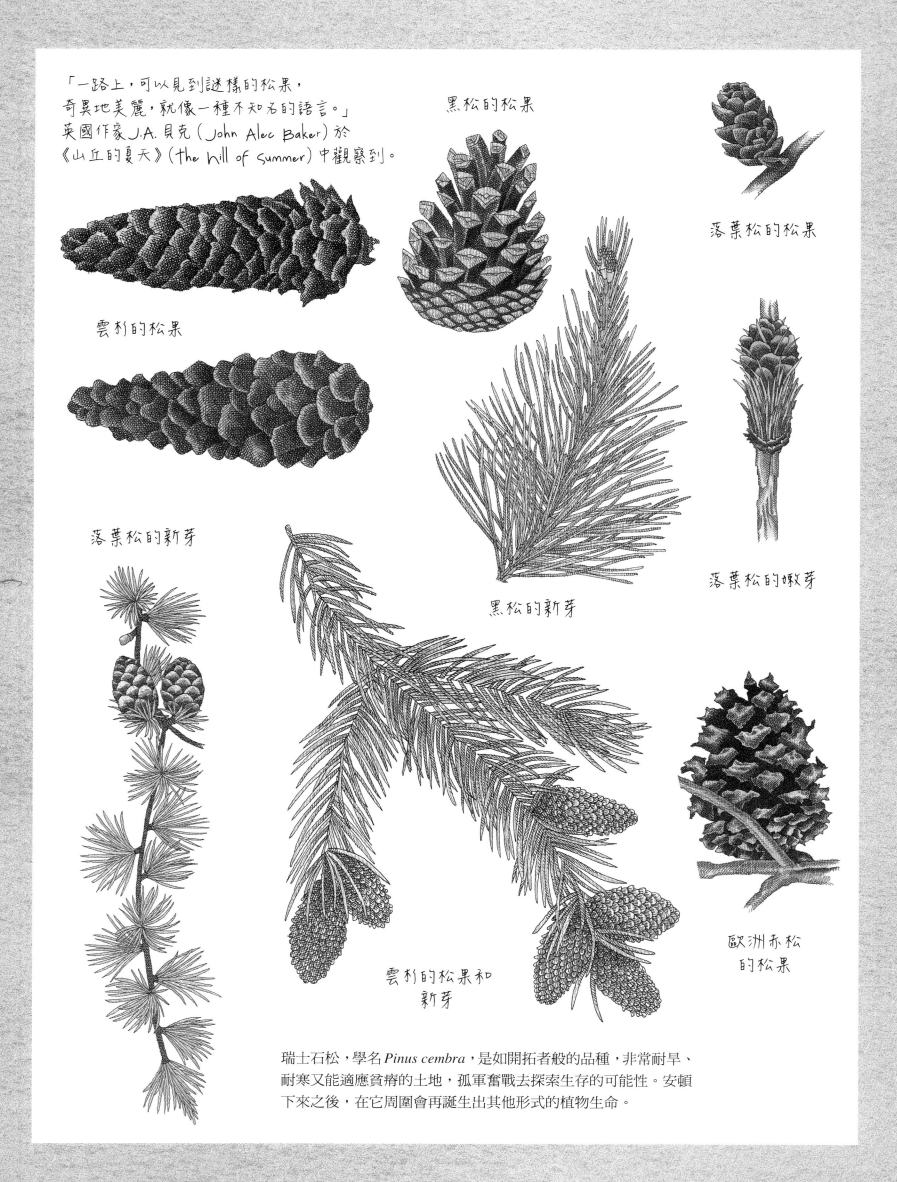

「一路上，可以見到謎樣的松果，
奇異地美麗，就像一種不知名的語言。」
英國作家 J.A. 貝克（John Alec Baker）於
《山丘的夏天》（the hill of Summer）中觀察到。

黑松的松果

落葉松的松果

雲杉的松果

落葉松的新芽

黑松的新芽

落葉松的嫩芽

雲杉的松果和
新芽

歐洲赤松
的松果

瑞士石松，學名 *Pinus cembra*，是如開拓者般的品種，非常耐旱、
耐寒又能適應貧瘠的土地，孤軍奮戰去探索生存的可能性。安頓
下來之後，在它周圍會再誕生出其他形式的植物生命。

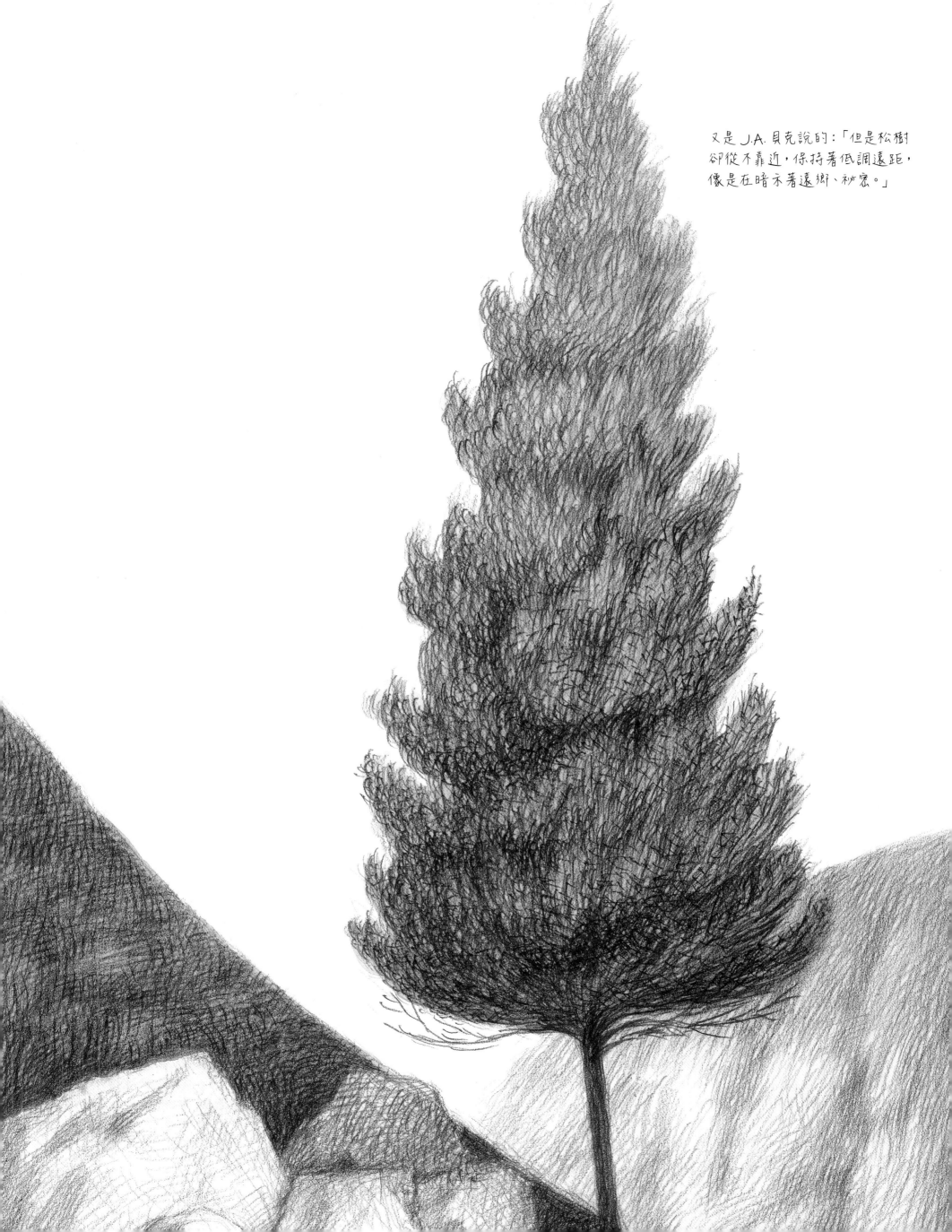

又是 J.A. 貝克說的:「但是松樹
卻從不靠近,保持著低調遠距,
像是在暗示著遠鄉、祕密。」

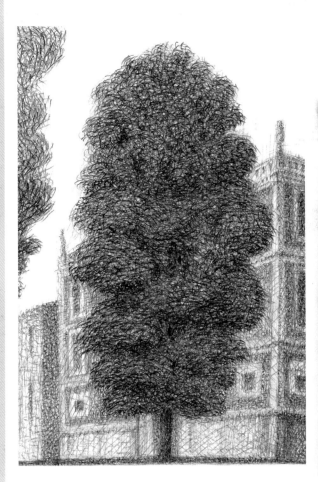

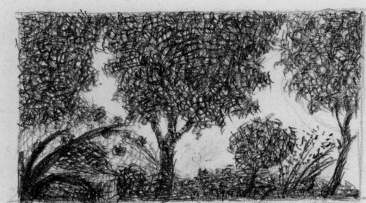

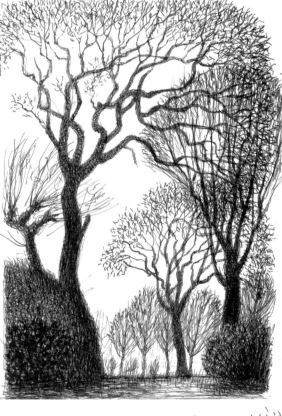

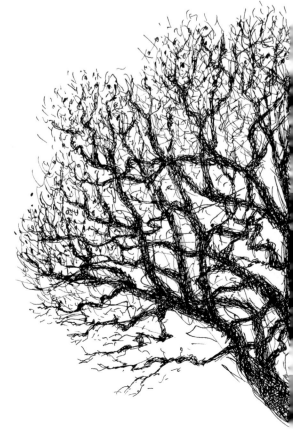